NG 포인트로 이해하는

페가수스 하이드 지음
장하나 옮김

캐릭터 일러스트 테크닉

100

samho MEDIA

저는 스무 해 동안 열 군데가 넘는 만화전문학교에서 강사 생활을 해오며, '화공의 알(絵師の卵)'이라는 블로그를 통해 수천 명의 그림을 봐왔습니다. 지금은 유튜브에서 일러스트 첨삭 영상을 제작하고 있는데, 여기서도 매달 수백 장의 일러스트를 봅니다. 그러다 보면 '무심코 이상하게 그리게 되는 부분'이나 '초보자가 흔히 하는 실수'들을 살펴볼 수 있습니다.

이 책에서는 그런 점들을 콕 집어 다뤄보고자 합니다. 왜 이러한 실수를 하게 되는지, 어떻게 해야 실수 없이 그림을 잘 그릴 수 있는지에 대한 소소하지만 알찬 팁과 지식을 알려드리겠습니다.

또한 이 책은 초보자를 염두에 두고 썼기 때문에 어렵지 않습니다. '피나는 연습을 하지 않아도 포인트만 잘 잡으면, 수준급 그림처럼 보일 수 있는' 내용에 초점을 맞추었기 때문이죠.

이미 인간의 골격이나 근육에 기초하여 캐릭터 일러스트를 그리는 방법을 설명하는 책은 많습니다. 인물을 제대로 그리려면 몸의 비율을 맞춰 그리는 것이 기본이고, 좀 더 실감나게 그리려면 인체 골격을 이해해야 합니다. 그렇기 때문에 몸속에 내장이 어떤 식으로 들어 있고, 근육이 어떻게 움직이는지 등을 설명할 수밖에 없는 것이죠.

하지만 만화가인 저 또한 인체의 골격이나 근육 같은 전문적인 이야기는 어렵게 느껴지는 것이 사실입니다. 그러한 점에서 솔직히 '그림을 그리려고 하는 사람이 과연 골격이나 근육 같은 전문용어가 가득한 어려운 책을 읽고 싶어 할까?' '최대한 쉽고 빠르게 잘 그린 그림처럼 보이고 싶어 하지 않을까?' 라는 생각을 하게 되었습니다.

따라서 의사들이 배우는 전문적인 뼈대나 근육에 대한 이야기가 아니라 단시간에 잘 그린 그림처럼 보이게 만드는 포인트를 재미있게 소개하는 책을 만들고 싶었습니다. 다소 미숙한 감이 있는 그림이라도 포인트를 찾아 매력을 살리면 충분히 독자를 끌어당길 수 있습니다.

어려운 전문용어는 가급적 피하고 누구든 재밌게 읽을 수 있는 데 초점을 맞췄으니, '맞아 맞아, 나도 이렇게 그리는데' 하고 공감하면서 읽어주시면 감사하겠습니다. 관심 있는 부분 아무 곳이나 펼쳐서 읽을 수 있도록 한 항목씩 독립적으로 구성했습니다.

책 속에는 여러분처럼 그림을 잘 그리고 싶어 하는 캐릭터 '하나'가 나옵니다. 지금부터 하나와 함께 여러분이 알아야 할 포인트를 하나하나 쉽게 알려드리겠습니다.

이 책을 읽으며 '아! 이제 알겠다', '뭔가 전보다 그림을 좀 더 잘 그릴 수 있을 것 같아!'라는 생각이 든다면 저자로서 무척 기쁠 것 같습니다.
부디 그림을 잘 그리고 싶은 사람들이 즐겁게 웃으면서 그려나가면 좋겠습니다.

페가수스 하이드

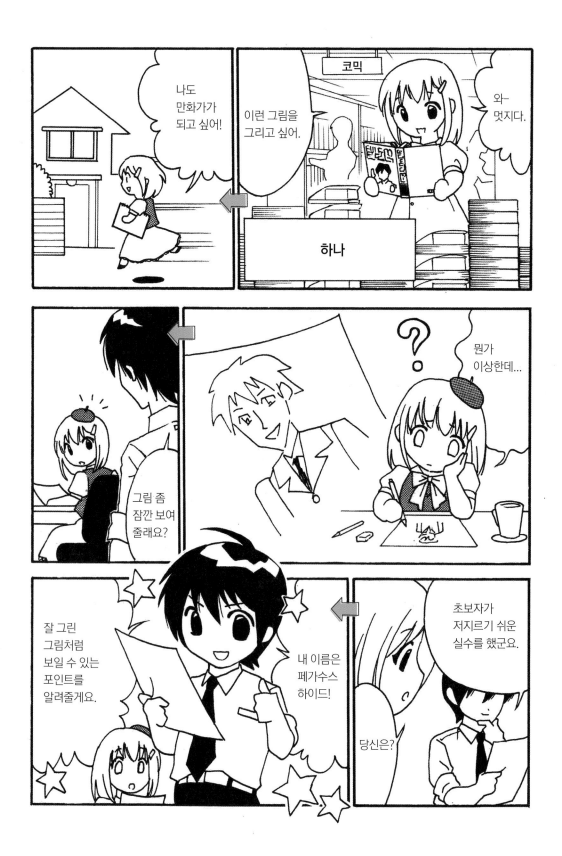

4

목차

제1장 얼굴 편 – 얼굴의 요소를 올바른 위치에 배치한다 ……………………………………… 12

제2장 눈 편 – 캐릭터의 눈은 곧 그리는 사람의 눈! 인상적인 눈을 그린다 …………………… 24

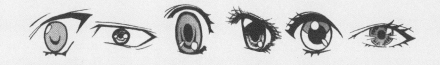

제3장 머리 편 – 머리카락의 자연스러운 흐름과 두개골을 의식한다 ·········· 34

제4장 신체 편 – 입체적이고 비율 좋은 전신을 그린다 ·········· 44

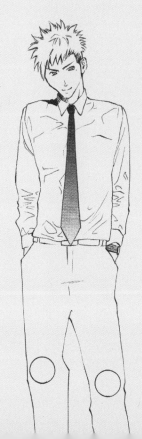

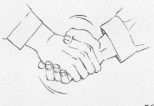

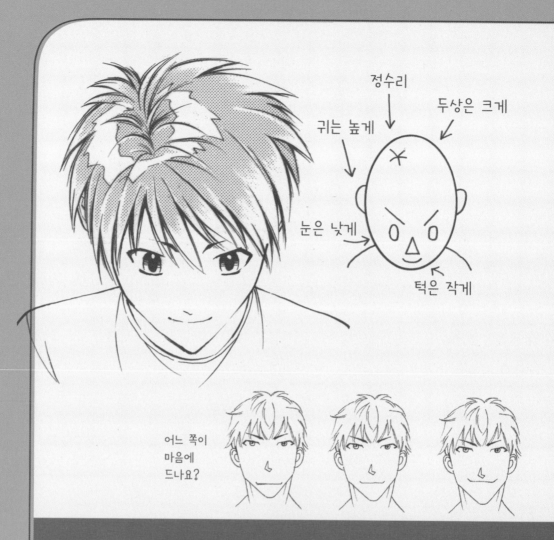

정수리

귀는 높게

두상은 크게

눈은 낮게

턱은 작게

어느 쪽이
마음에
드나요?

제1장
얼굴 편

얼굴은 그림에서 가장 이목을 끄는 부분이에요. '잘 그렸는가'보다 '매력적으로 보이는가'가 중요하지만, 잘 그리면 더 매력적으로 보이는 게 사실이죠. 그림이 어딘가 자연스럽지 못해 이상하게 느껴지고 자신의 마음에 쏙 들지 않는다면, 어떤 부분을 수정하면 좋을지 1장에서 확인해 보세요.

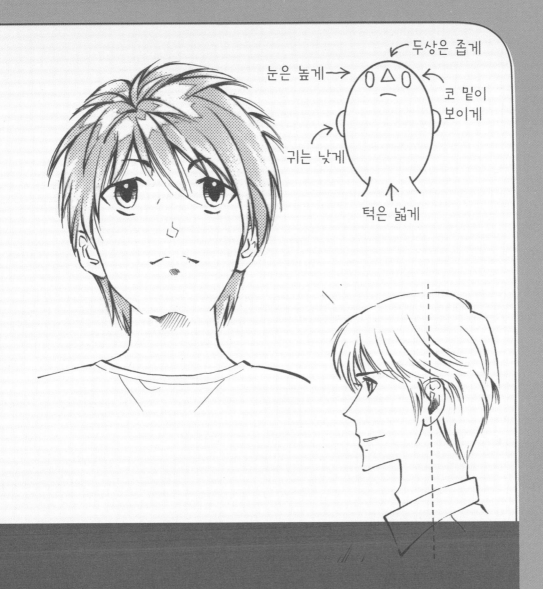

두상은 좁게

눈은 높게 →

코 밑이
보이게

귀는 낮게

턱은 넓게

얼굴의 요소를 올바른 위치에 배치한다

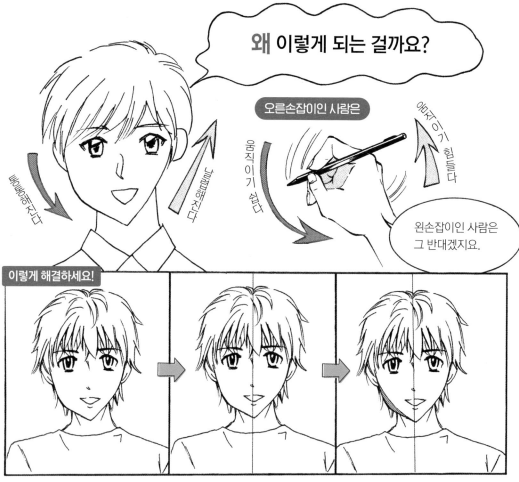

오른쪽은 통통하고 왼쪽은 날렵하다

NG! Point 1

왜 이렇게 되는 걸까요?

오른손잡이인 사람은

움직이기 힘들다

움직이기 쉽다

통통해진다

날렵해진다

왼손잡이인 사람은 그 반대겠지요.

이렇게 해결하세요!

❶ 자유롭게 정면 얼굴을 그려본다.

❷ 자로 턱의 중심과 코를 지나는 직선을 그어본다.

❸ 좌우를 균등하게 수정한다.

이렇게 그리면 안 되나요?

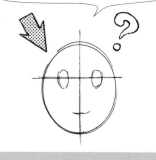

그림 그리는 법을 다룬 책을 보면 흔히 'O' 중앙에 십자 모양을 그려서 얼굴의 균형을 잡는 방법이 소개되어 있습니다. 이 방법은 '어느 정도 얼굴의 이미지를 완성할 수 있는 사람'을 위한 거예요. 아직 초보자인 사람이 이렇게 그림을 그리면 로봇처럼 얼굴이 딱딱해지기 쉽습니다. 좋아하는 만화나 일러스트를 참고하면서 자유롭게 그리다 보면 더 잘 그릴 수 있을 거예요.

하이드 메모

NG! Point 2

귓속을 대충 그린다

귀는 이런 식으로
대충 그리기 쉽지요.

귀는 대체
어떻게
그리지?

귓구멍을 반대로 그린다

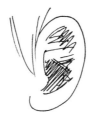

빗금으로 까맣게 칠한다

전체적으로 대충 그린다

초간단! 귀 그리는 법

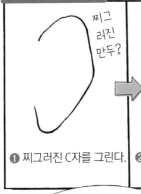

찌그
러진
만두?

❶ 찌그러진 C자를 그린다.

따라
그리듯

❷ 이중으로 따라 그리듯
그린다.

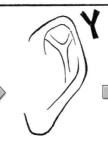

Y

❸ 안에 굵은 Y자를
그린다.

❹ 한가운데를 툭!

바로 이거야!

귀는 심플해도
별문제 없어요!

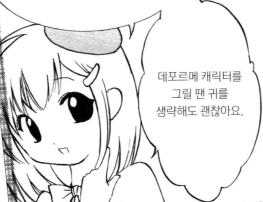

데포르메 캐릭터를
그릴 땐 귀를
생략해도 괜찮아요.

얼굴에서 귀는 그렇게 눈길을 끄는
부분이 아니라서 꼼꼼하게 그리지
않아도 '그림을 잘 못 그렸다'라는
느낌이 들진 않아요.
귓속을 어떻게 그려야 할지 잘 모르
겠다면 '6'을 그리는 것만으로도 충
분합니다.

이렇게 그려도 OK!

귀를 뒤쪽에 그린다

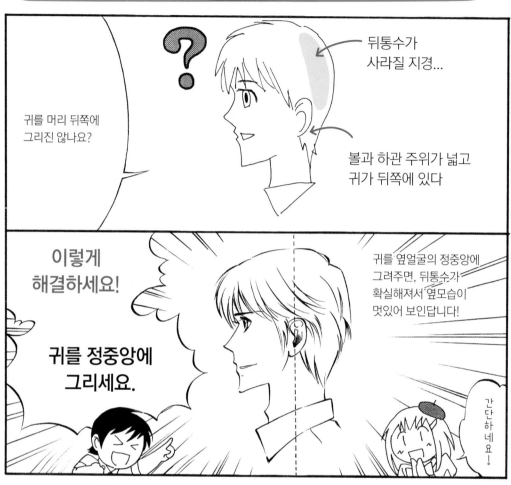

귀를 머리 뒤쪽에 그리진 않나요?

뒤통수가 사라질 지경...

볼과 하관 주위가 넓고 귀가 뒤쪽에 있다

이렇게 해결하세요!

귀를 옆얼굴의 정중앙에 그려주면, 뒤통수가 확실해져서 옆모습이 멋있어 보인답니다!

귀를 정중앙에 그리세요.

간단하네요!

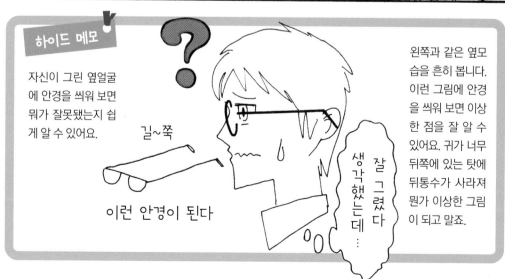

하이드 메모

자신이 그린 옆얼굴에 안경을 씌워 보면 뭐가 잘못됐는지 쉽게 알 수 있어요.

길~쭉

이런 안경이 된다

잘 그렸는데... 생각했는데...

왼쪽과 같은 옆모습을 흔히 봅니다. 이런 그림에 안경을 씌워 보면 이상한 점을 잘 알 수 있어요. 귀가 너무 뒤쪽에 있는 탓에 뒤통수가 사라져 뭔가 이상한 그림이 되고 말죠.

NG! Point 4 — 코를 잘 못 그린다

코는 어떻게 그려야 하나요?

그림 그리기에 정답은 없습니다. 그리는 사람의 취향껏 그려도 괜찮아요. 그럼 '어떻게 취향껏 그려야 할지 모르겠다'는 분도 있을 수 있겠죠. 그런 분들을 위해 몇 가지 자주 쓰이는 코 타입을 소개할 테니 참고하세요.

알아두면 유용한 6가지 코 타입!

정통파

콧날 타입

스토리 만화용 콧구멍은 그리든 안 그리든 상관없다.

어른

리얼 타입

극화나 어른 만화는 콧구멍과 코끝을 확실하게 그린다.

여자아이

점 타입

소녀 만화나 여자아이를 그릴 때 쓴다.

귀엽고 깜찍한 얼굴

작은 산 타입

어린이 만화나 데포르메 캐릭터에 쓴다.

소년

음영이 있는 타입

소년 만화나 청년 만화 또는 복고풍 이미지를 표현한다.

이렇게도 그린다! 과감히 생략!

코가 없는 타입

코를 그리지 않는 만화가도 있다.

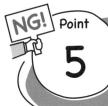

인중이 길다

그건
인중이 길어서 그래요!

상남자를
그리고 싶었는데
뭔가 아쉬워...

인중이 길면 좀 순한 인상이 되죠.

비교해 보아요! | 길다 ←→ 짧다

코에서 입까지의 길이도 '개성'이 될 수 있어요.
이 길이를 어떻게 조절하느냐는 그리는 사람의 감성에 따라 달라져요.

하지만!

일본에는 '인중이 길면 아무 여자나 밝힌다'라는 말이
있습니다. 인중을 길게 그리면 자칫 줏대 없는 인상을
주기 쉬워요. 친구나 가족에게 자신의 그림을 보여주
고 어떤 느낌이 드는지 물어보세요.

다 좋아...

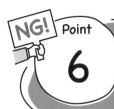
내려다보는 얼굴을 그리면 머리가 길쭉해진다

NG! Point **6**

머리만 길쭉하다

이렇게 그리지 않도록 주의!

길~쭉

얼굴이 전체적으로 → 푹 꺼진 것처럼 보인다.

← 내려다보는 느낌이 아니고 고개를 살짝 숙인 정도로 보인다.

❶ 정수리가 보이게

잘 그리는 3가지 포인트

정수리

귀는 높게

두상은 크게

❷ 귀는 높게 →

눈은 낮게 →

귀만 높게 그려도 손쉽게 내려다보는 얼굴이 된다!

턱은 작게

❸ 목은 안 보이게 그린다.

이런 이미지

하이드 메모

가능하면 몸도 그려보세요!

초보자라도 손쉽게 멋진 그림을 그릴 수 있답니다!

올려다보는 얼굴을 그리면 턱이 길쭉해진다

올려다보는 얼굴은 이렇게 되기 쉬워요.

원래 얼굴과 다르다

이상해

어려워...

턱만 길쭉해진다

잘 그리는 3가지 포인트

❶ 두상은 작게

두상은 좁게

눈은 높게

코 밑이 보이게

귀는 낮게

턱은 넓게

❷ 귀는 낮게

콧구멍이 보인다는 느낌으로

턱 라인은 너무 뚜렷해지지 않게 그린다.

귀를 낮게 그리면 올려다보는 얼굴을 쉽게 그릴 수 있어요.

하이드 메모

포인트를 참고하여 제대로 그리면 멋진 앵글의 일러스트가 완성됩니다.

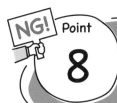

NG! Point

8

옆얼굴을 모아이상처럼 그린다

옆얼굴이 이런 식으로 길쭉해지진 않나요?

모아이상?!

?

왜 그럴까요?

옆얼굴을 정면 얼굴의 절반이라고 생각하기 때문이에요.

정면

동그라미

절반

절반?

이런 이미지?

고정관념을 버리세요!

짧다

길다

사실 사람은 정면 얼굴 폭보다 측면 얼굴 폭이 더 넓습니다!

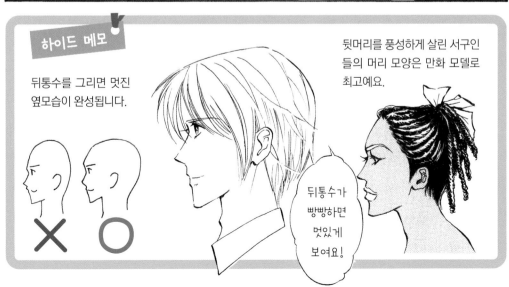

하이드 메모

뒤통수를 그리면 멋진 옆모습이 완성됩니다.

뒷머리를 풍성하게 살린 서구인들의 머리 모양은 만화 모델로 최고예요.

× ○

뒤통수가 빵빵하면 멋있게 보여요!

옆얼굴이 말상이다

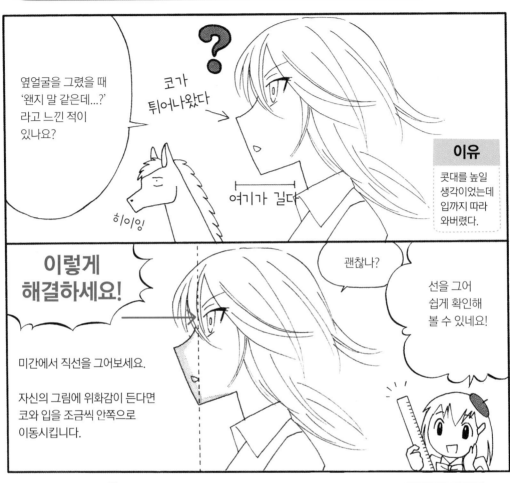

옆얼굴을 그렸을 때 '왠지 말 같은데...?' 라고 느낀 적이 있나요?

코가 튀어나왔다

여기가 길다

하이잉

이유

콧대를 높일 생각이었는데 입까지 따라 와버렸다.

이렇게 해결하세요!

괜찮나?

선을 그어 쉽게 확인해 볼 수 있네요!

미간에서 직선을 그어보세요.

자신의 그림에 위화감이 든다면 코와 입을 조금씩 안쪽으로 이동시킵니다.

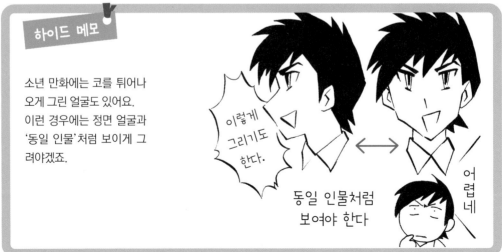

하이드 메모

소년 만화에는 코를 튀어나 오게 그린 얼굴도 있어요. 이런 경우에는 정면 얼굴과 '동일 인물'처럼 보이게 그 려야겠죠.

이렇게 그리기도 한다.

동일 인물처럼 보여야 한다

어렵네

NG! Point 10
정면 얼굴과 옆얼굴이 다른 사람 같다

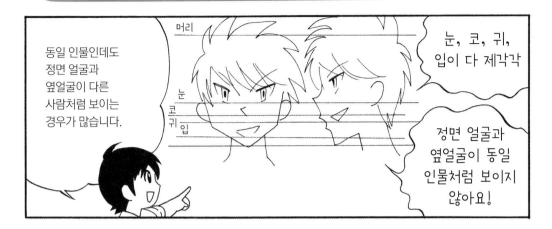

동일 인물인데도 정면 얼굴과 옆얼굴이 다른 사람처럼 보이는 경우가 많습니다.

머리
눈
코
귀
입

눈, 코, 귀, 입이 다 제각각

정면 얼굴과 옆얼굴이 동일 인물처럼 보이지 않아요!

옆얼굴 제대로 그리는 법

❶ 평소대로 정면 얼굴을 그린다.
❷ 얼굴에 눈썹, 눈, 코, 입, 턱의 높이를 가늠할 수 있는 가이드라인을 그린다.
❸ 가이드라인을 따라 옆얼굴을 그린다.

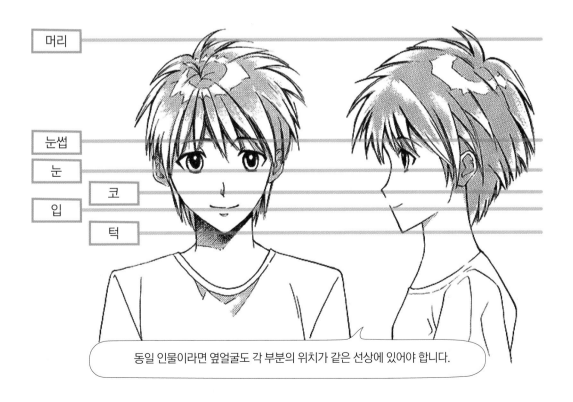

머리
눈썹
눈
코
입
턱

동일 인물이라면 옆얼굴도 각 부분의 위치가 같은 선상에 있어야 합니다.

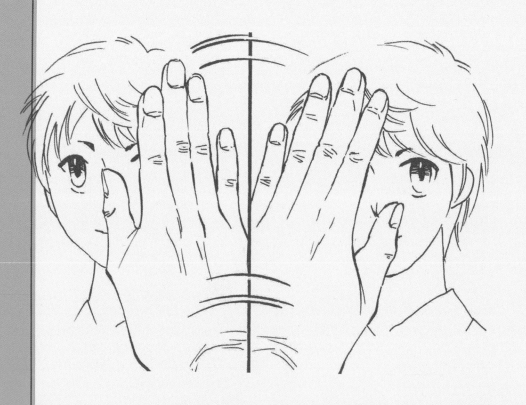

제2장
눈 편

눈동자는 얼굴 중에서도 특히 눈길을 끄는 부분이죠. 마음을 담아 그린 캐릭터의 눈은 자연스럽게 빛나고 매력적입니다. 눈을 흔히 '마음의 창'이라고 하잖아요. 만화 캐릭터도 마찬가지입니다. '내가 그리는 캐릭터의 눈을 내 마음의 눈'이라 여기고, 정성껏 그려 초롱초롱하게 만들어주세요.

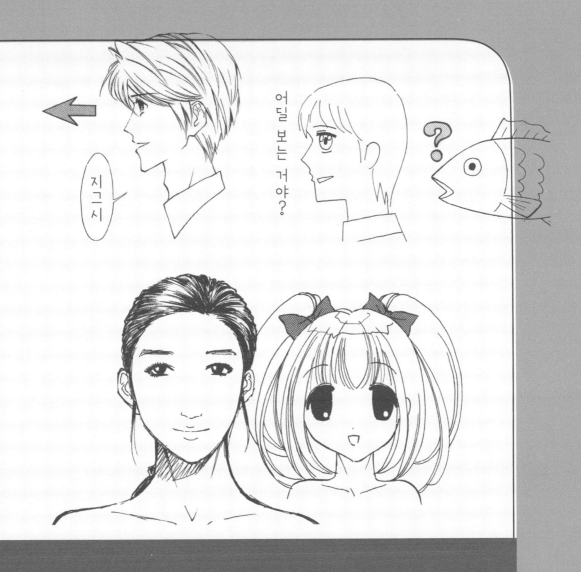

캐릭터의 눈은 곧 그리는 사람의 눈! 인상적인 눈을 그린다

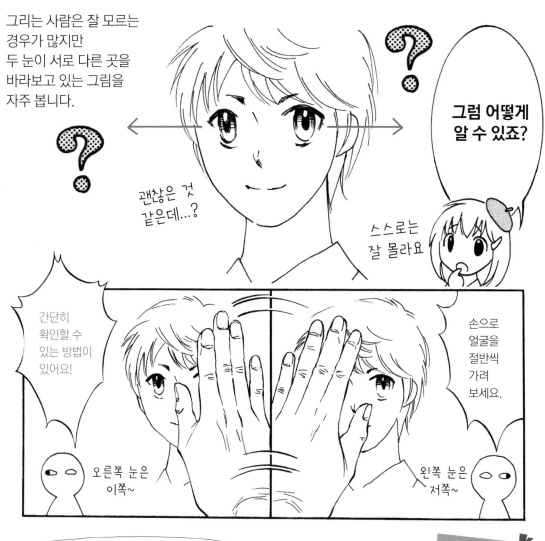

NG! Point 11

두 눈이 서로 다른 곳을 바라보고 있다

그리는 사람은 잘 모르는 경우가 많지만 두 눈이 서로 다른 곳을 바라보고 있는 그림을 자주 봅니다.

괜찮은 것 같은데...?

그럼 어떻게 알 수 있죠?

스스로는 잘 몰라요

간단히 확인할 수 있는 방법이 있어요!

손으로 얼굴을 절반씩 가려 보세요.

오른쪽 눈은 이쪽~

왼쪽 눈은 저쪽~

하이드 메모

얼굴 그림을 손으로 절반씩 가려보면 문제를 찾기 쉬워져요.

두 눈이 따로 노는 그림은 보는 사람에게 불안감을 줍니다. 두 눈이 같은 곳을 바라 보도록 주의하세요.

동공이 엉뚱한 곳에 있다

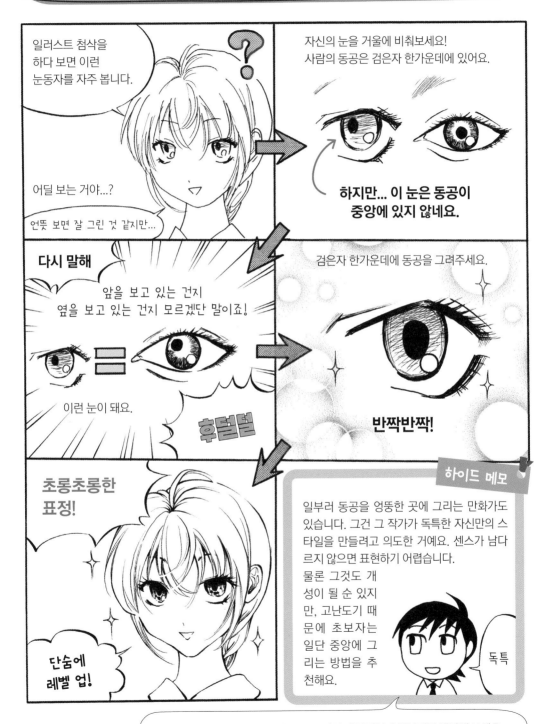

②
눈 편

일러스트 첨삭을 하다 보면 이런 눈동자를 자주 봅니다.

?

어딜 보는 거야...?

언뜻 보면 잘 그린 것 같지만...

자신의 눈을 거울에 비춰보세요!
사람의 동공은 검은자 한가운데에 있어요.

하지만... 이 눈은 동공이 중앙에 있지 않네요.

다시 말해

앞을 보고 있는 건지 옆을 보고 있는 건지 모르겠단 말이죠!

이런 눈이 돼요.

후덜덜

검은자 한가운데에 동공을 그려주세요.

반짝반짝!

초롱초롱한 표정!

단숨에 레벨 업!

하이드 메모

일부러 동공을 엉뚱한 곳에 그리는 만화가도 있습니다. 그건 그 작가가 독특한 자신만의 스타일을 만들려고 의도한 거예요. 센스가 남다르지 않으면 표현하기 어렵습니다.

물론 그것도 개성이 될 순 있지만, 고난도기 때문에 초보자는 일단 중앙에 그리는 방법을 추천해요.

독특

동공을 엉뚱한 곳에 그릴 때는 그 그림이 매력적인지 아닌지를 생각해 보세요.

검은자를 칠하지 않는다

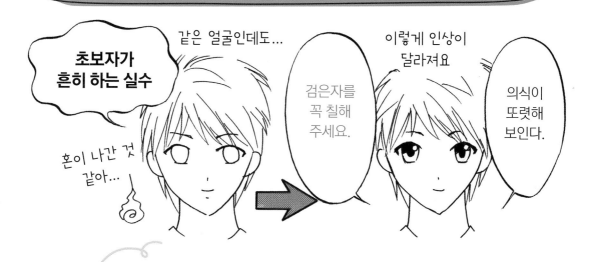

혹시 검은자를 하얗게 두진 않나요?
검은자가 없으면 넋 나간 얼굴처럼 보여요. 대사를 해도 '영혼 없는 말'처럼 들리기 때문에 주의해야 합니다.

하이드 메모

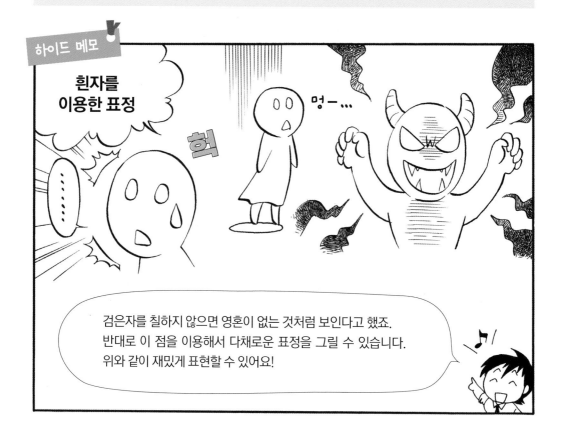

NG! Point 14

눈 속을 어떻게 그려야 하는지 모르겠다

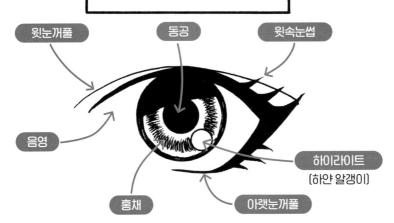

만화에서 자주 쓰이는 눈의 구조

- 윗눈꺼풀
- 동공
- 윗속눈썹
- 음영
- 하이라이트 [하얀 알갱이]
- 홍채
- 아랫눈꺼풀

눈을 그리는 방법은 아주 많습니다. 시대에 따라 달라지기도 하고요. 눈 속에 그 모든 것을 다 담기란 불가능하겠지만, 소년·소녀 만화에서는 주로 왼쪽과 같은 눈이 자주 보입니다.

② 눈 편

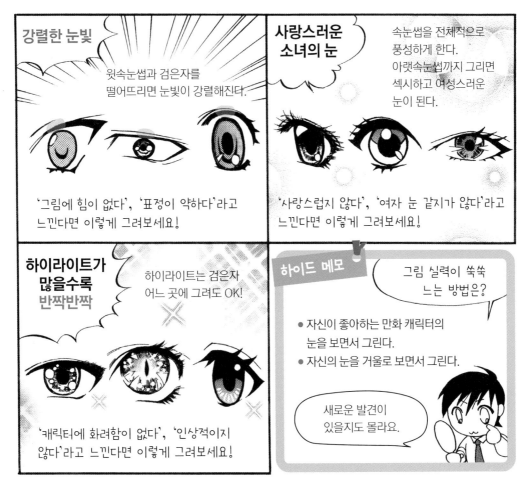

강렬한 눈빛

윗속눈썹과 검은자를 떨어뜨리면 눈빛이 강렬해진다.

'그림에 힘이 없다', '표정이 약하다'라고 느낀다면 이렇게 그려보세요!

사랑스러운 소녀의 눈

속눈썹을 전체적으로 풍성하게 한다. 아랫속눈썹까지 그리면 섹시하고 여성스러운 눈이 된다.

'사랑스럽지 않다', '여자 눈 같지가 않다'라고 느낀다면 이렇게 그려보세요!

하이라이트가 많을수록 반짝반짝

하이라이트는 검은자 어느 곳에 그려도 OK!

'캐릭터에 화려함이 없다', '인상적이지 않다'라고 느낀다면 이렇게 그려보세요!

하이드 메모

그림 실력이 쑥쑥 느는 방법은?

- 자신이 좋아하는 만화 캐릭터의 눈을 보면서 그린다.
- 자신의 눈을 거울로 보면서 그린다.

새로운 발견이 있을지도 몰라요.

아이라인이 연하다

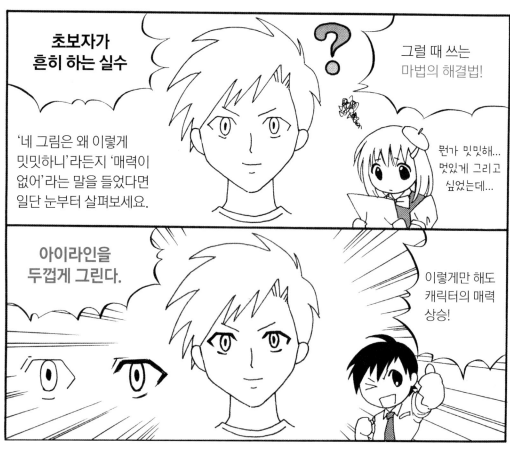

초보자가 흔히 하는 실수

그럴 때 쓰는 마법의 해결법!

'네 그림은 왜 이렇게 밋밋하니'라든지 '매력이 없어'라는 말을 들었다면 일단 눈부터 살펴보세요.

뭔가 밋밋해... 멋있게 그리고 싶었는데...

아이라인을 두껍게 그린다.

이렇게만 해도 캐릭터의 매력 상승!

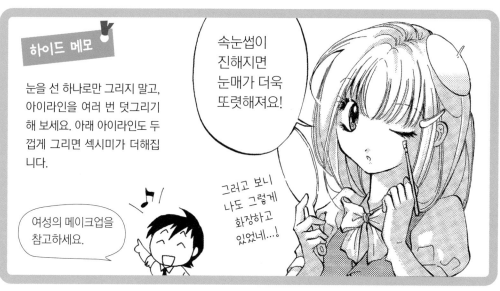

하이드 메모

눈을 선 하나로만 그리지 말고, 아이라인을 여러 번 덧그리기 해 보세요. 아래 아이라인도 두껍게 그리면 섹시미가 더해집니다.

속눈썹이 진해지면 눈매가 더욱 또렷해져요!

그러고 보니 나도 그렇게 화장하고 있었네...!

여성의 메이크업을 참고하세요.

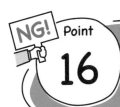

옆얼굴의 눈이 생선 눈 같다

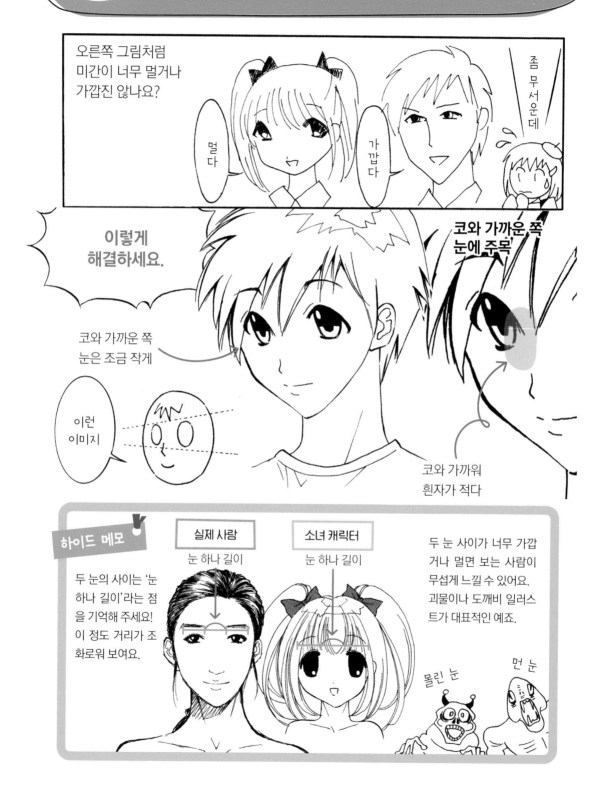

NG! Point

18 눈썹을 아치형으로만 그린다

눈썹을 너무 단순하게 그리진 않나요?

눈썹에는 그 사람의 성격이 드러나요. '성격이 강한 사람인지, 순한 사람인지' 생각하면서 그리면 상상력이 풍부해지고 그림 그리는 게 더 재미있어져요!

눈썹이 단순한 산 모양

매번 이렇게 그리진 않나요?

성격이라?

우선 성격을 설정해 보세요!

개성 있는 캐릭터가 탄생할지도

② 눈 편

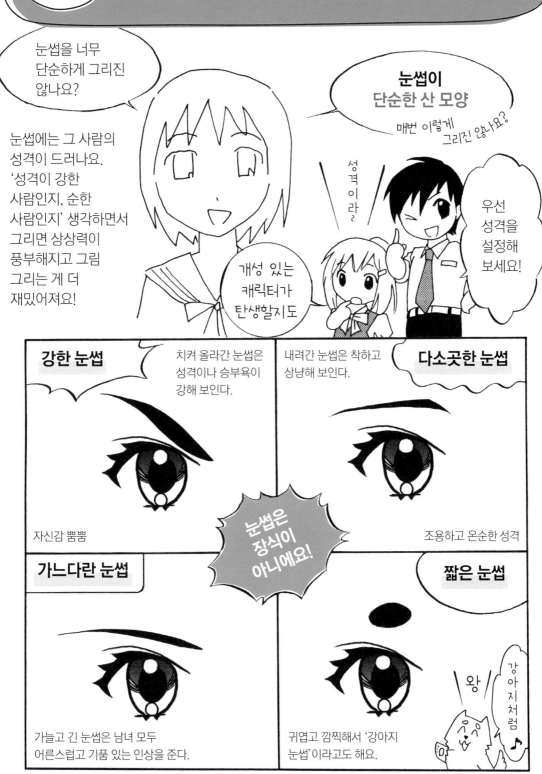

강한 눈썹

치켜 올라간 눈썹은 성격이나 승부욕이 강해 보인다.

자신감 뿜뿜

내려간 눈썹은 착하고 상냥해 보인다.

다소곳한 눈썹

조용하고 온순한 성격

눈썹은 장식이 아니에요!

가느다란 눈썹

가늘고 긴 눈썹은 남녀 모두 어른스럽고 기품 있는 인상을 준다.

짧은 눈썹

귀엽고 깜찍해서 '강아지 눈썹'이라고도 해요.

왕

강아지처럼

33

① 천천히

② 가늘게

③ 누르지 말고

제3장
머리 편

머리 크기나 실루엣의 차이가 캐릭터의 매력을 좌우합니다. 또한 머리카락은 '천하무적 액세서리'에요. 아무리 잘생기고 예뻐도 머리가 부스스하면 매력적으로 보이지 않아요. 적당한 머리 크기와 찰랑찰랑한 머릿결을 의식해서 그려보세요.

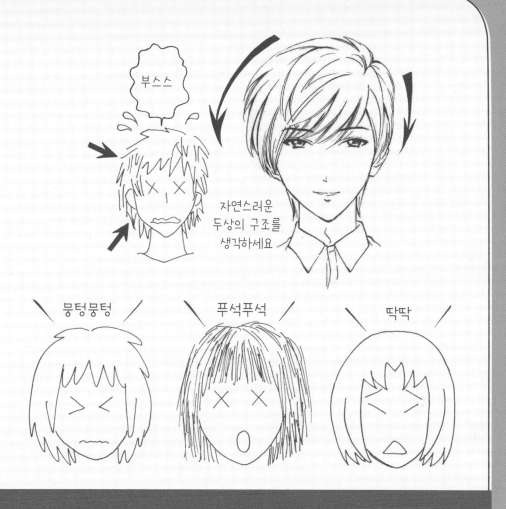

부스스

자연스러운
두상의 구조를
생각하세요

뭉텅뭉텅

푸석푸석

딱딱

머리카락의 자연스러운 흐름과 두개골을 의식한다

소녀의 머리가 헬멧 같다

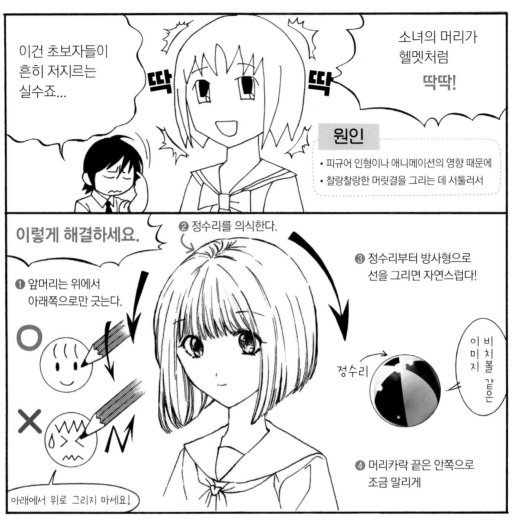

이건 초보자들이
흔히 저지르는
실수죠...

딱 딱

소녀의 머리가
헬멧처럼

딱딱!

원인

• 피규어 인형이나 애니메이션의 영향 때문에
• 찰랑찰랑한 머릿결을 그리는 데 서툴러서

이렇게 해결하세요.

❷ 정수리를 의식한다.

❸ 정수리부터 방사형으로
선을 그리면 자연스럽다!

❶ 앞머리는 위에서
아래쪽으로만 긋는다.

○

×

아래에서 위로 그리지 마세요!

정수리

이미지 비치볼 같은

❹ 머리카락 끝은 안쪽으로
조금 말리게

하이드 메모

머리카락은 한 올 한 올이 아주
가늘고 부드럽죠.
'덩어리'나 '딱딱한 것'이 아니
라는 점을 의식해서 그리세요.

찰랑찰랑

'사랑스러워져라!'라는
주문을 외며
한 올 한 올
정성껏 그려보세요.

NG! Point 20

두개골의 존재를 망각한다

자신이 그린 캐릭터의 머리에서 이런 위화감이 들진 않나요?

과한 볼륨…

납작하게 눌린 머리…

이렇게 해결하세요.

O에 가깝게 그립니다!

❶ 머리카락 위에 두개골을 그려보세요.

민머리를 그린다는 생각으로 그리세요!

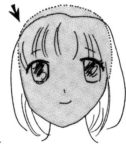
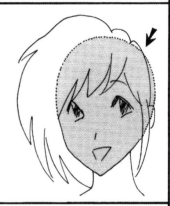

❷ 두개골보다 좀 더 크다 싶게 머리카락을 그리면 자연스러운 형태가 됩니다!

하이드 메모

캐릭터의 몸도 벌거벗은 상태에서 옷을 그려야 맵시가 살 듯이 머리카락도 민머리 상태에서 그려야 균형감이 생겨요.

머리가 찌그러지지 않게 신경 써야겠네요!

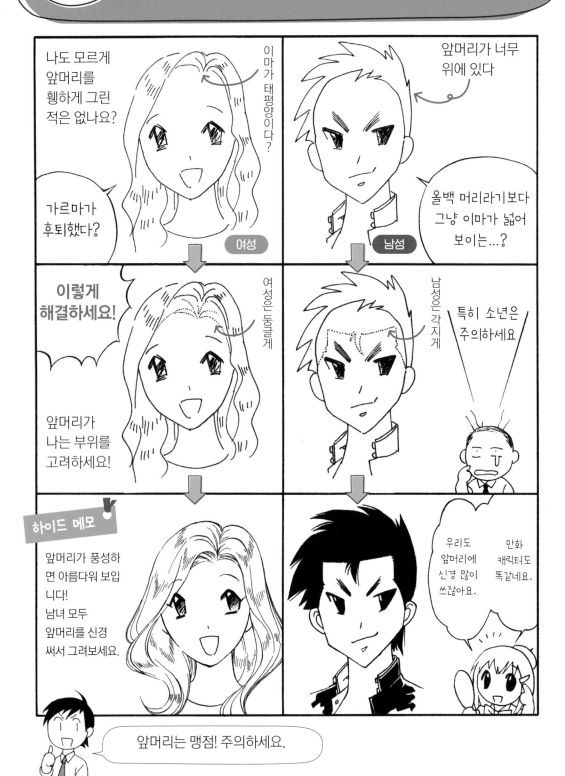

가마가 없다

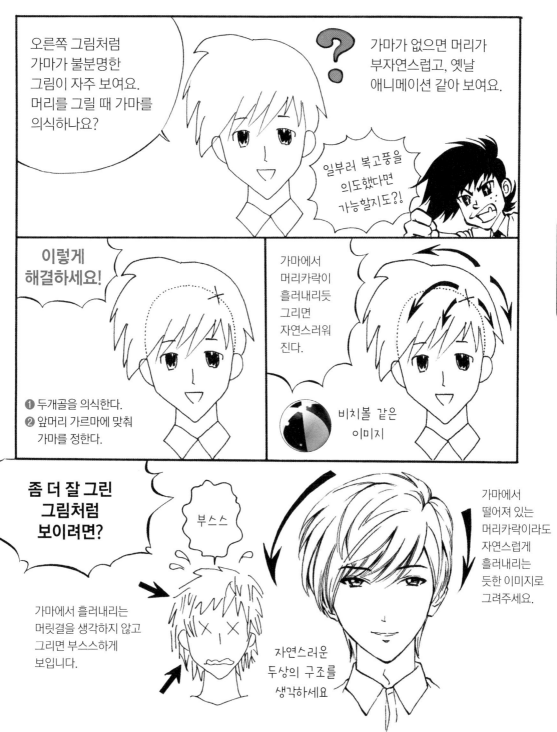

오른쪽 그림처럼 가마가 불분명한 그림이 자주 보여요. 머리를 그릴 때 가마를 의식하나요?

가마가 없으면 머리가 부자연스럽고, 옛날 애니메이션 같아 보여요.

일부러 복고풍을 의도했다면 가능할지도?!

이렇게 해결하세요!

❶ 두개골을 의식한다.
❷ 앞머리 가르마에 맞춰 가마를 정한다.

가마에서 머리카락이 흘러내리듯 그리면 자연스러워진다.

비치볼 같은 이미지

③ 머리편

좀 더 잘 그린 그림처럼 보이려면?

부스스

가마에서 흘러내리는 머릿결을 생각하지 않고 그리면 부스스하게 보입니다.

자연스러운 두상의 구조를 생각하세요

가마에서 떨어져 있는 머리카락이라도 자연스럽게 흘러내리는 듯한 이미지로 그려주세요.

머리카락이 부스스하다

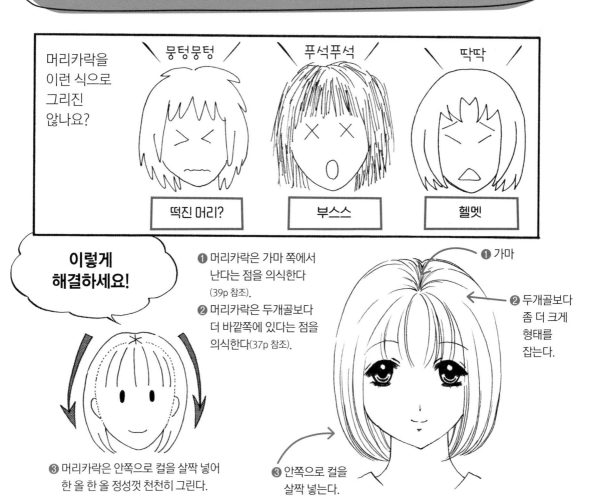

머리카락을 이런 식으로 그리진 않나요?

뭉텅뭉텅 / 푸석푸석 / 딱딱

떡진 머리? | 부스스 | 헬멧

이렇게 해결하세요!

❶ 머리카락은 가마 쪽에서 난다는 점을 의식한다 (39p 참조).

❷ 머리카락은 두개골보다 더 바깥쪽에 있다는 점을 의식한다(37p 참조).

❶ 가마

❷ 두개골보다 좀 더 크게 형태를 잡는다.

❸ 머리카락은 안쪽으로 컬을 살짝 넣어 한 올 한 올 정성껏 천천히 그린다.

❸ 안쪽으로 컬을 살짝 넣는다.

하이드 메모

초보자라면 특히 ❸의 '정성껏 천천히 그린다'를 유념해야 해요.

아무렇게나 쓱쓱 그어 버리면 예쁜 머리카락을 그릴 수 없어요.

'사랑스러워져라'라고 생각하면서 그리세요.

천천히 정성껏...

머리카락은 프로 만화가도 신중하게 그립니다.

대다수 초보자에게 부족한 것은 '기술'이 아니라 '정성'이에요.

땋은 머리가 밋밋하다

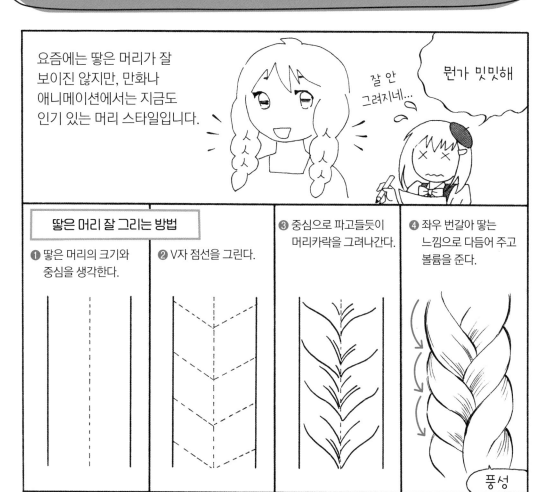

요즘에는 땋은 머리가 잘 보이진 않지만, 만화나 애니메이션에서는 지금도 인기 있는 머리 스타일입니다.

잘 안 그려지네...

뭔가 밋밋해

땋은 머리 잘 그리는 방법

❶ 땋은 머리의 크기와 중심을 생각한다.

❷ V자 점선을 그린다.

❸ 중심으로 파고들듯이 머리카락을 그려나간다.

❹ 좌우 번갈아 땋는 느낌으로 다듬어 주고 볼륨을 준다.

풍성

③ 머리 편

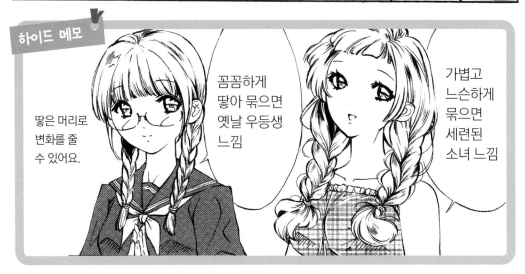

하이드 메모

땋은 머리로 변화를 줄 수 있어요.

꼼꼼하게 땋아 묶으면 옛날 우등생 느낌

가볍고 느슨하게 묶으면 세련된 소녀 느낌

까만 머리를 표현하는 데 서툴다

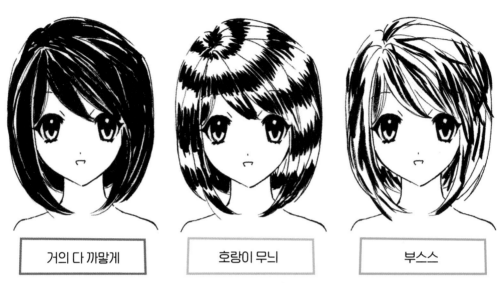

| 거의 다 까맣게 | 호랑이 무늬 | 부스스 |

흑발을 그릴 때 이런 식으로 그리진 않나요?

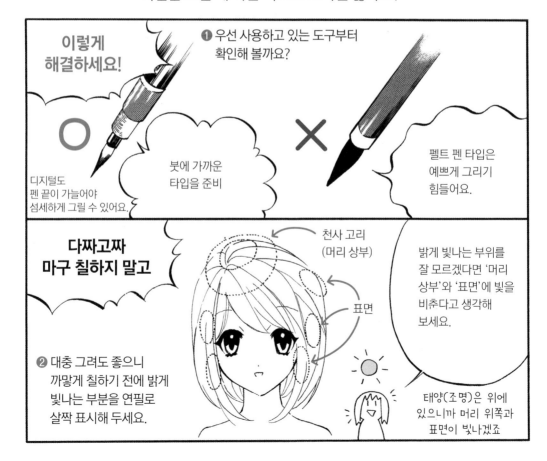

이렇게 해결하세요!

❶ 우선 사용하고 있는 도구부터 확인해 볼까요?

○

디지털도 펜 끝이 가늘어야 섬세하게 그릴 수 있어요.

붓에 가까운 타입을 준비

✕

펠트 펜 타입은 예쁘게 그리기 힘들어요.

다짜고짜 마구 칠하지 말고

천사 고리 (머리 상부)

표면

밝게 빛나는 부위를 잘 모르겠다면 '머리 상부'와 '표면'에 빛을 비춘다고 생각해 보세요.

❷ 대충 그려도 좋으니 까맣게 칠하기 전에 밝게 빛나는 부분을 연필로 살짝 표시해 두세요.

태양(조명)은 위에 있으니까 머리 위쪽과 표면이 빛나겠죠

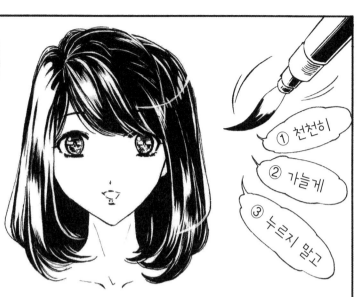

천천히 조금씩 칠하세요

3가지 요령

❶ 급하게 칠하지 않는다.
❷ 가느다란 선을 의식한다.
❸ 붓을 머리카락에 대고 누르지 않는다.

① 천천히
② 가늘게
③ 누르지 말고

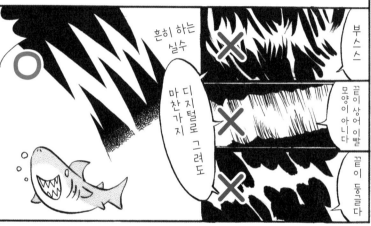

잘 그린 그림처럼 보이는 포인트

흰색과 검은색의 경계가 상어 이빨처럼 맞물리도록 선을 긋는 것이 머리카락을 잘 그리는 포인트예요!

흔히 하는 실수

마찬가지 디지털로 그려도

부스스

끝이 상어 이빨 모양이 아니다

끝이 둥글다

하이드 메모

연습하자!

붓펜으로 머리카락에 윤기를 넣는 방법은 어려운 기술이에요. 당장 잘 안 되더라도 기죽지 마세요.

많이 그릴수록 요령을 익히기 쉽답니다.

프로도 처음부터 잘 그리진 않았을 거야.

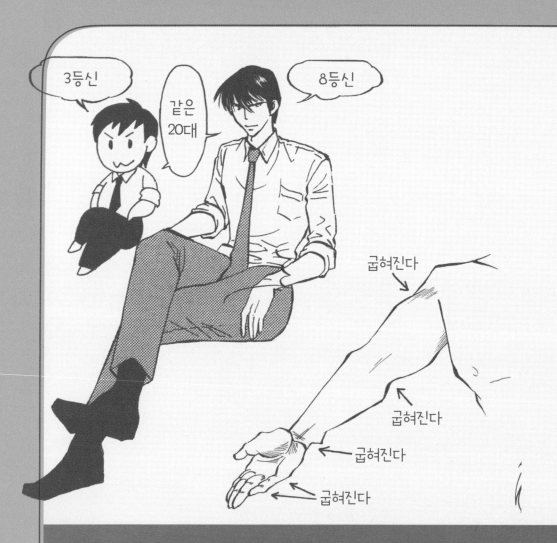

제4장
신체 편

'얼굴은 그럭저럭 잘 그릴 수 있는데, 몸을 잘 못 그리겠다'는 사람이 많습니다. 하지만 매력적인 얼굴로 보이려면 신체 비율과 스타일이 좋아야 해요. 정면에서는 물론 옆이나 뒤에서 봐도 '예쁘고' '멋있는' 일러스트를 그려보겠습니다. 먼저, 몸을 그리기가 어렵다는 생각에서 벗어나세요.

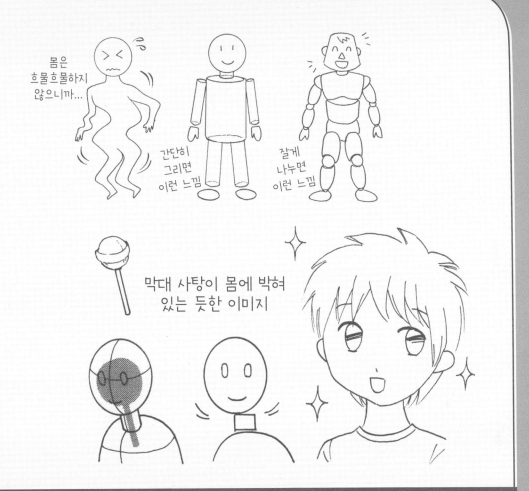

몸은
흐물흐물하지
않으니까...

간단히
그리면
이런 느낌

잘게
나누면
이런 느낌

막대 사탕이 몸에 박혀
있는 듯한 이미지

입체적이고 비율 좋은 전신을 그린다

26 머리와 신체 비율을 생각하지 않고 그린다

사람의 몸을 정확히
그리려고 하면 할수록
비율이 나빠지기 쉬워요.

그 이유는 실제 사람의
머리와 비율을 일러스트에
그대로 적용하기
때문이죠.

일반인은
6.5등신
정도...?

그러면
나는 6등신
정도겠지

헉

'등신'이란 뭘까요?

머리의 크기를 '1'로
했을 때, 신장이
머리의 몇 개 분에
해당하는지를
의미합니다.

예: 3등신

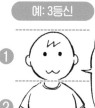

① ② ③

등신이 작으면
귀엽고 아이
같은 체형이
된다.

예: 8등신

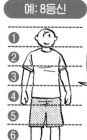

① ② ③ ④ ⑤ ⑥ ⑦ ⑧

등신이 크면
어른스럽고
모델 같은
체형이 된다.

성인이니까 등신을 크게,
아이니까 작게가 아니라
자신이 어떤 그림을 그리고
싶은가에 따라 등신을
결정해야 합니다.

3등신

같은
20대

8등신

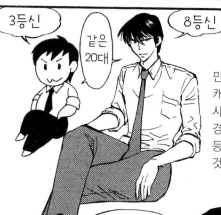

만화나 애니메이션의
캐릭터는 실제
사람보다 미화된
경우가 많아서,
등신을 크게 설정하는
것이 대부분이죠.

등신을 사실적으로
묘사하는 게 꼭
정답은 아니란
거네요.

눈을 크게 그리는
것과 마찬가지

현실과
똑같이
그리는 게
아니에요

오른쪽 어깨가 더 크다

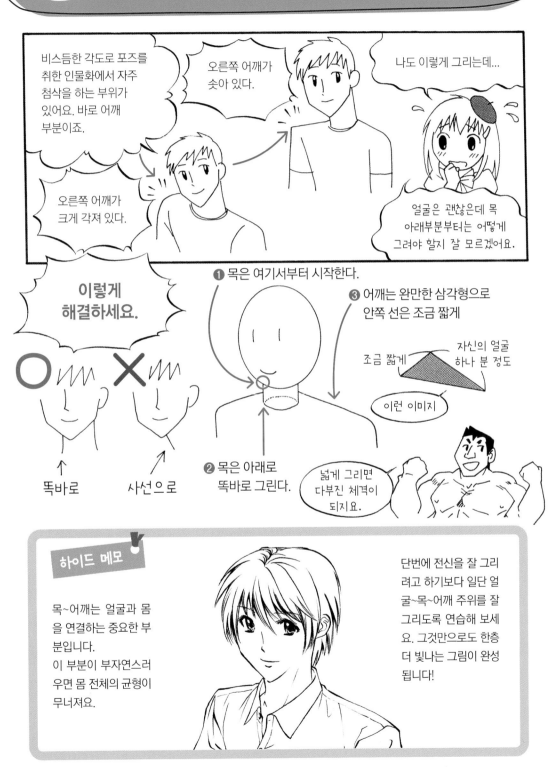

비스듬한 각도로 포즈를 취한 인물화에서 자주 첨삭을 하는 부위가 있어요. 바로 어깨 부분이죠.

오른쪽 어깨가 솟아 있다.

나도 이렇게 그리는데...

오른쪽 어깨가 크게 각져 있다.

얼굴은 괜찮은데 목 아래부분부터는 어떻게 그려야 할지 잘 모르겠어요.

이렇게 해결하세요.

O
X

↑ 똑바로
↑ 사선으로

❶ 목은 여기서부터 시작한다.

❸ 어깨는 완만한 삼각형으로 안쪽 선은 조금 짧게

조금 짧게 · 자신의 얼굴 하나 분 정도

이런 이미지

❷ 목은 아래로 똑바로 그린다.

넓게 그리면 다부진 체격이 되지요.

신체편 ④

하이드 메모

목~어깨는 얼굴과 몸을 연결하는 중요한 부분입니다.
이 부분이 부자연스러우면 몸 전체의 균형이 무너져요.

단번에 전신을 잘 그리려고 하기보다 일단 얼굴~목~어깨 주위를 잘 그리도록 연습해 보세요. 그것만으로도 한층 더 빛나는 그림이 완성됩니다!

어깨 옆모습이 어색하다

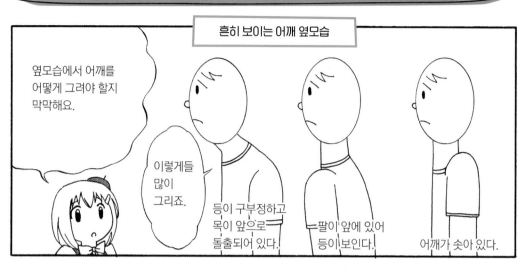

흔히 보이는 어깨 옆모습

옆모습에서 어깨를
어떻게 그려야 할지
막막해요.

이렇게들
많이
그리죠.

등이 구부정하고
목이 앞으로
돌출되어 있다.

팔이 앞에 있어
등이 보인다.

어깨가 솟아 있다.

**정석은
이런 느낌!**

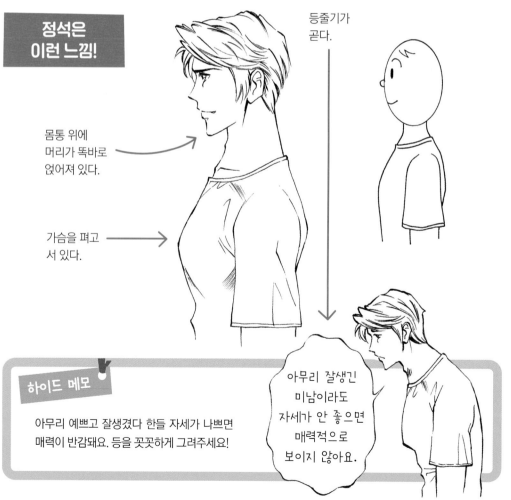

등줄기가
곧다.

몸통 위에
머리가 똑바로
얹어져 있다.

가슴을 펴고
서 있다.

하이드 메모

아무리 예쁘고 잘생겼다 한들 자세가 나쁘면
매력이 반감돼요. 등을 꼿꼿하게 그려주세요!

아무리 잘생긴
미남이라도
자세가 안 좋으면
매력적으로
보이지 않아요.

목이 '거북이 목' 같다

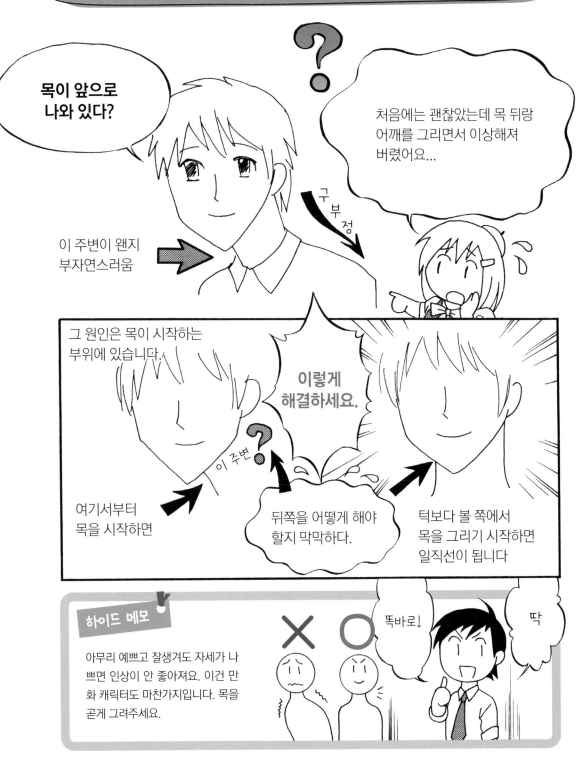

목이 앞으로 나와 있다?

처음에는 괜찮았는데 목 뒤랑 어깨를 그리면서 이상해져 버렸어요...

구부정

이 주변이 왠지 부자연스러움

그 원인은 목이 시작하는 부위에 있습니다.

이렇게 해결하세요.

이 주변

여기서부터 목을 시작하면

뒤쪽을 어떻게 해야 할지 막막하다.

턱보다 볼 쪽에서 목을 그리기 시작하면 일직선이 됩니다

④ 신체편

하이드 메모

아무리 예쁘고 잘생겨도 자세가 나쁘면 인상이 안 좋아져요. 이건 만화 캐릭터도 마찬가지입니다. 목을 곧게 그려주세요.

× ○

똑바로!

딱

목의 중심이 어긋나 있다

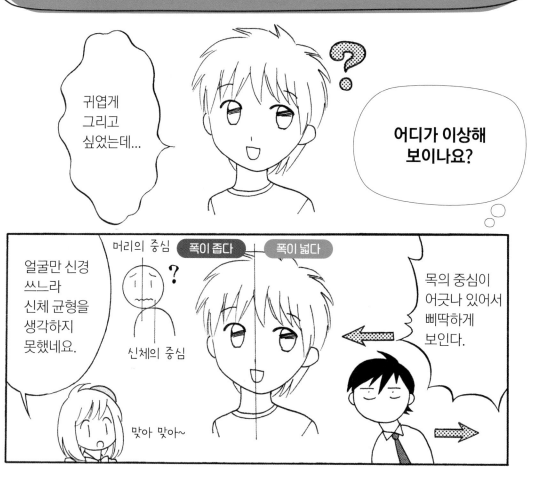

귀엽게 그리고 싶었는데...

어디가 이상해 보이나요?

얼굴만 신경 쓰느라 신체 균형을 생각하지 못했네요.

머리의 중심

폭이 좁다　폭이 넓다

신체의 중심

맞아 맞아~

목의 중심이 어긋나 있어서 삐딱하게 보인다.

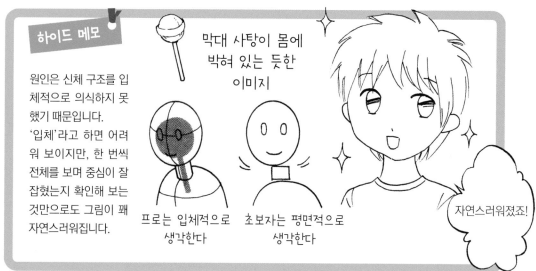

하이드 메모

원인은 신체 구조를 입체적으로 의식하지 못했기 때문입니다. '입체'라고 하면 어려워 보이지만, 한 번씩 전체를 보며 중심이 잘 잡혔는지 확인해 보는 것만으로도 그림이 꽤 자연스러워집니다.

막대 사탕이 몸에 박혀 있는 듯한 이미지

프로는 입체적으로 생각한다

초보자는 평면적으로 생각한다

자연스러워졌죠!

NG! Point 31 몸통이 각져 있다

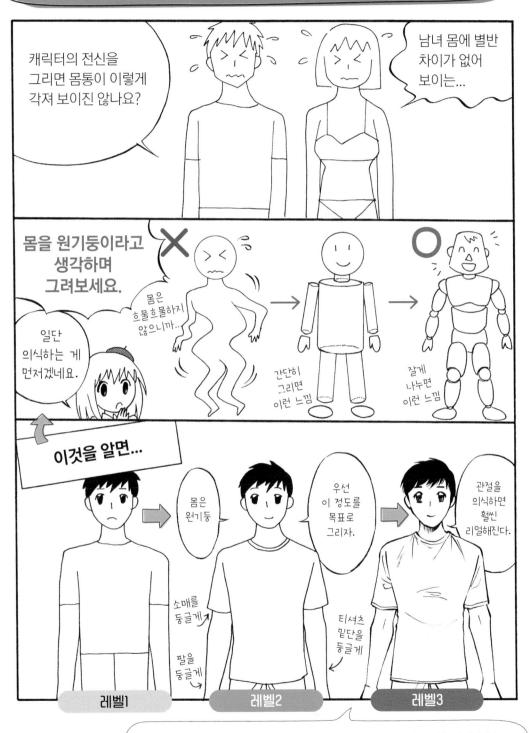

캐릭터의 전신을 그리면 몸통이 이렇게 각져 보이진 않나요?

남녀 몸에 별반 차이가 없어 보이는...

몸을 원기둥이라고 생각하며 그려보세요.

×

몸은 흐물흐물하지 않으니까..

○

일단 의식하는 게 먼저겠네요.

간단히 그리면 이런 느낌

잘게 나누면 이런 느낌

④ 신체편

이것을 알면...

몸은 원기둥

우선 이 정도를 목표로 그리자.

관절을 의식하면 훨씬 리얼해진다.

소매를 둥글게

팔을 둥글게

티셔츠 밑단을 둥글게

레벨1

레벨2

레벨3

① 몸통은 두껍다 ② 몸은 원기둥이다 ③ 몸에는 굴곡이 있다는 점을 의식하세요.

NG! Point 32 배꼽을 깜빡한다

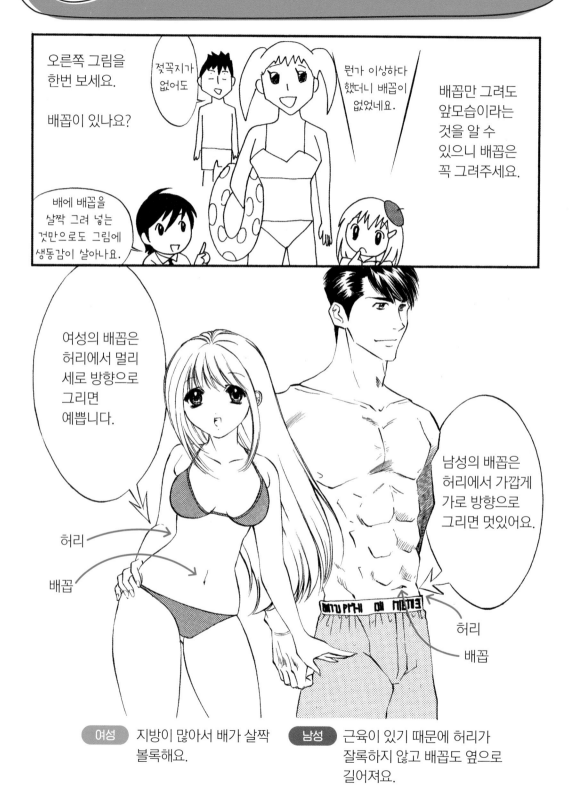

오른쪽 그림을 한번 보세요.

배꼽이 있나요?

젖꼭지가 없어도

뭔가 이상하다 했더니 배꼽이 없었네요.

배꼽만 그려도 앞모습이라는 것을 알 수 있으니 배꼽은 꼭 그려주세요.

배에 배꼽을 살짝 그려 넣는 것만으로도 그림에 생동감이 살아나요.

여성의 배꼽은 허리에서 멀리 세로 방향으로 그리면 예쁩니다.

남성의 배꼽은 허리에서 가깝게 가로 방향으로 그리면 멋있어요.

허리

배꼽

허리

배꼽

여성 지방이 많아서 배가 살짝 볼록해요.

남성 근육이 있기 때문에 허리가 잘록하지 않고 배꼽도 옆으로 길어져요.

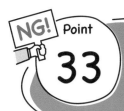

33 등을 새하얗게 그린다

팔에 관절이 없다

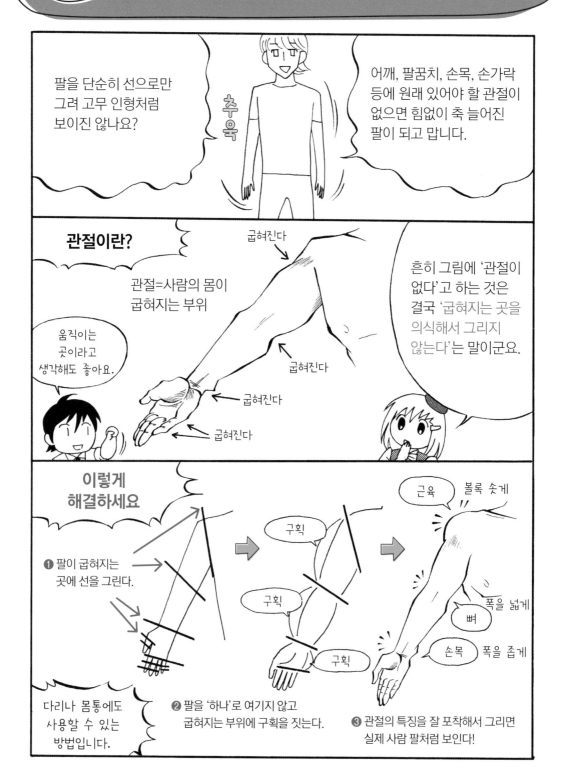

팔을 단순히 선으로만 그려 고무 인형처럼 보이진 않나요?

추욱

어깨, 팔꿈치, 손목, 손가락 등에 원래 있어야 할 관절이 없으면 힘없이 축 늘어진 팔이 되고 맙니다.

관절이란?

굽혀진다

관절=사람의 몸이 굽혀지는 부위

움직이는 곳이라고 생각해도 좋아요.

굽혀진다

굽혀진다

굽혀진다

흔히 그림에 '관절이 없다'고 하는 것은 결국 '굽혀지는 곳을 의식해서 그리지 않는다'는 말이군요.

이렇게 해결하세요

근육

볼록 솟게

구획

구획

구획

뼈

폭을 넓게

손목

폭을 좁게

❶ 팔이 굽혀지는 곳에 선을 그린다.

다리나 몸통에도 사용할 수 있는 방법입니다.

❷ 팔을 '하나'로 여기지 않고 굽혀지는 부위에 구획을 짓는다.

❸ 관절의 특징을 잘 포착해서 그리면 실제 사람 팔처럼 보인다!

팔을 로봇처럼 그린다

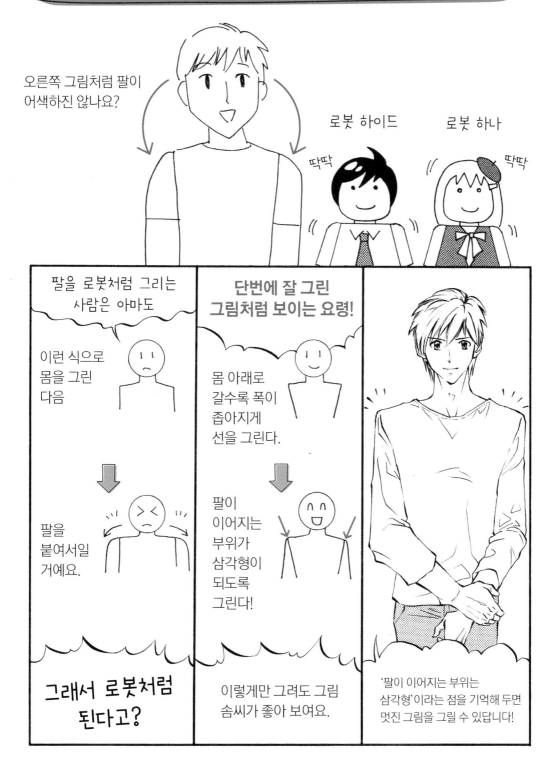

오른쪽 그림처럼 팔이
어색하진 않나요?

로봇 하이드

딱딱

로봇 하나

딱딱

④
신
체
편

**팔을 로봇처럼 그리는
사람은 아마도**

이런 식으로
몸을 그린
다음

팔을
붙여서일
거예요.

그래서 로봇처럼
된다고?

**단번에 잘 그린
그림처럼 보이는 요령!**

몸 아래로
갈수록 폭이
좁아지게
선을 그린다.

팔이
이어지는
부위가
삼각형이
되도록
그린다!

이렇게만 그려도 그림
솜씨가 좋아 보여요.

'팔이 이어지는 부위는
삼각형'이라는 점을 기억해 두면
멋진 그림을 그릴 수 있답니다!

무릎 위치 때문에 밸런스가 깨진다

A와 B를 비교해 보세요. B 쪽이 더 균형감 있어 보이지 않나요?
사실 두 그림의 차이는 무릎의 위치뿐이에요.

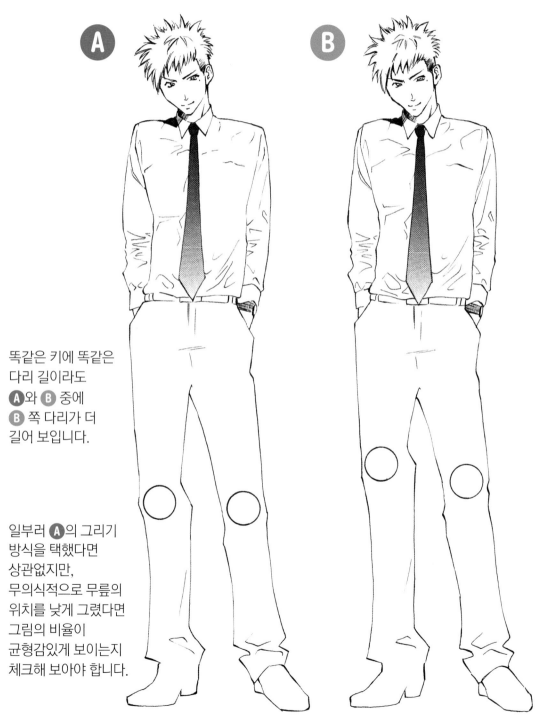

똑같은 키에 똑같은
다리 길이라도
A와 B 중에
B 쪽 다리가 더
길어 보입니다.

일부러 A의 그리기
방식을 택했다면
상관없지만,
무의식적으로 무릎의
위치를 낮게 그렸다면
그림의 비율이
균형감있게 보이는지
체크해 보아야 합니다.

NG! Point 37

오리발이 된다

이렇게 오리발처럼 돼 버리잖아.

발 그리기 너무 어려워...!

손도 어렵지만 발은 더 모르겠어.

이렇게 하면 모양을 잡기 쉬워요.

우선 세 부분으로 나누고

대강의 이미지

❶ 발목

❷ 발등

❸ 발가락

엄지발가락+ 네 발가락이라고 생각한다.

뒤꿈치는 둥글게

네 발 가 락

엄지발가락

가운데 움푹 들어간 곳(발허리)

이렇게 대략적인 실루엣을 떠올리면 발 모양을 잡기 쉬워요.

발가락과 발톱을 그린다.

다양한 발의 각도를 확인하고 싶을 때는 자신의 발을 보는 게 가장 빨라요!

스마트폰으로 찍어도 좋아요!

④ 신체 편

 하이드 메모

맨발인 캐릭터를 그릴 일은 거의 없습니다.

하지만 신발을 그릴 때 발 모양(실루엣)을 알고 있으면 더 잘 그릴 수 있어요.

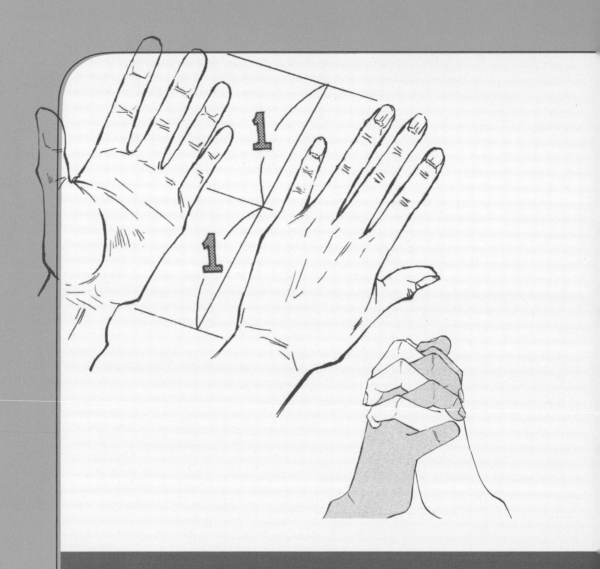

제5장
손 편

'손을 잘 못 그리겠다'고 하는 사람이 많은데 저도 학생 시절엔 그랬습니다. 하지만 다양한 손동작의 재미를 알게 되면서부터 손을 그리는 일이 즐거워졌지요. 다시 말해 흥미를 가지면 잘 못 그리겠다는 생각이 사라집니다. 우선 풍부한 손동작을 관찰하는 것부터 시작해 보세요.

꽉

살짝

♥

남성적 여성적

관찰하기 어려운 손을 바르게 그린다

손이 고무장갑 같다

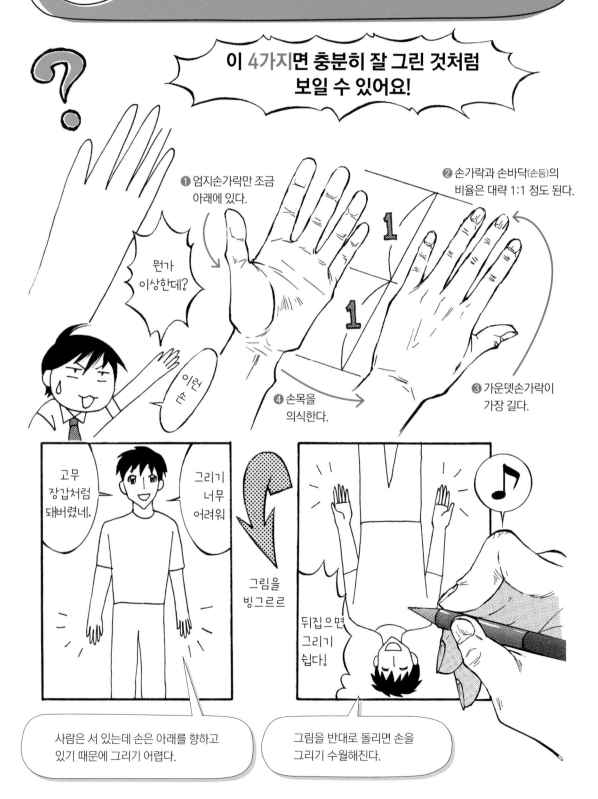

이 4가지면 충분히 잘 그린 것처럼
보일 수 있어요!

❶ 엄지손가락만 조금
아래에 있다.

뭔가
이상한데?

이런
손

❷ 손가락과 손바닥(손등)의
비율은 대략 1:1 정도 된다.

❸ 가운뎃손가락이
가장 길다.

❹ 손목을
의식한다.

고무
장갑처럼
돼버렸네.

그리기
너무
어려워

그림을
빙그르르

뒤집으면
그리기
쉽다!

사람은 서 있는데 손은 아래를 향하고
있기 때문에 그리기 어렵다.

그림을 반대로 돌리면 손을
그리기 수월해진다.

손톱 그리는 것을 깜빡한다

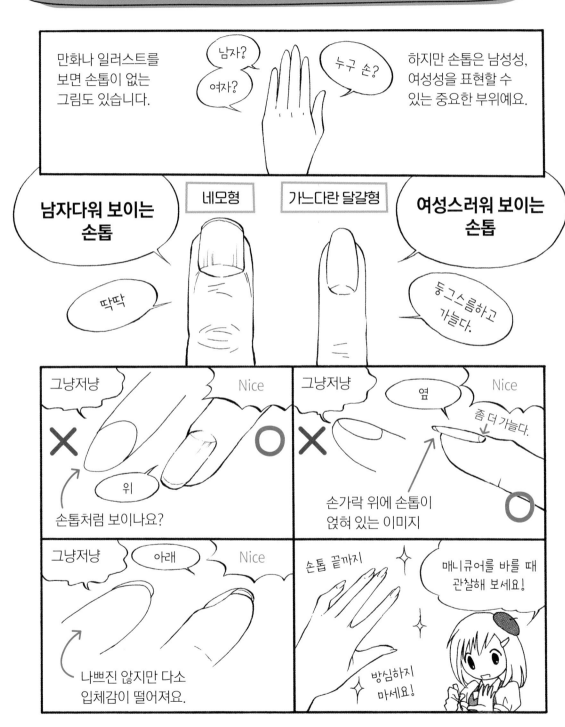

만화나 일러스트를 보면 손톱이 없는 그림도 있습니다.

남자?
여자?

누구 손?

하지만 손톱은 남성성, 여성성을 표현할 수 있는 중요한 부위예요.

남자다워 보이는 손톱

네모형

가느다란 달걀형

여성스러워 보이는 손톱

딱딱

둥그스름하고 가늘다.

그냥저냥

Nice

×

○

위

손톱처럼 보이나요?

그냥저냥

옆

Nice

좀 더 가늘다.

×

손가락 위에 손톱이 얹혀 있는 이미지

○

그냥저냥

아래

Nice

나쁘진 않지만 다소 입체감이 떨어져요.

손톱 끝까지

매니큐어를 바를 때 관찰해 보세요!

방심하지 마세요!

⑤
손
편

네일아트에 관해서는 128p 참조

40

손톱이 손가락에 붙어 있다

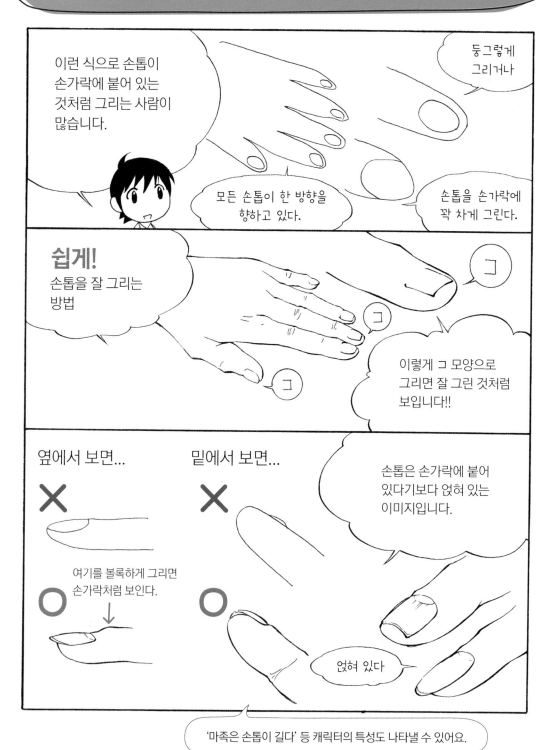

이런 식으로 손톱이 손가락에 붙어 있는 것처럼 그리는 사람이 많습니다.

둥그렇게 그리거나

모든 손톱이 한 방향을 향하고 있다.

손톱을 손가락에 꽉 차게 그린다.

쉽게!
손톱을 잘 그리는 방법

ㄱ

ㄱ

ㄱ

이렇게 ㄱ 모양으로 그리면 잘 그린 것처럼 보입니다!!

옆에서 보면...

밑에서 보면...

손톱은 손가락에 붙어 있다기보다 얹혀 있는 이미지입니다.

여기를 볼록하게 그리면 손가락처럼 보인다.

얹혀 있다

'마족은 손톱이 길다' 등 캐릭터의 특성도 나타낼 수 있어요.

악수하는 모습을 그리면 손가락이 길어진다

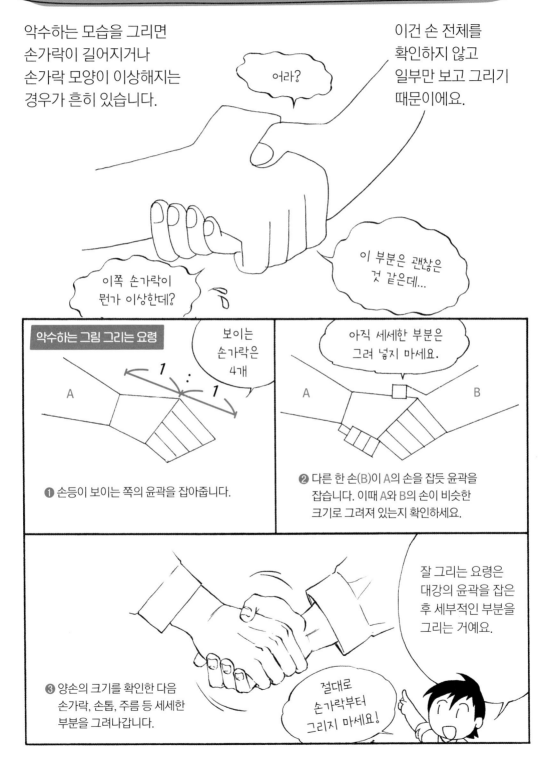

악수하는 모습을 그리면 손가락이 길어지거나 손가락 모양이 이상해지는 경우가 흔히 있습니다.

이건 손 전체를 확인하지 않고 일부만 보고 그리기 때문이에요.

어라?

이쪽 손가락이 뭔가 이상한데?

이 부분은 괜찮은 것 같은데...

악수하는 그림 그리는 요령

보이는 손가락은 4개

1 : 1

A

❶ 손등이 보이는 쪽의 윤곽을 잡아줍니다.

아직 세세한 부분은 그려 넣지 마세요.

A B

❷ 다른 한 손(B)이 A의 손을 잡듯 윤곽을 잡습니다. 이때 A와 B의 손이 비슷한 크기로 그려져 있는지 확인하세요.

❸ 양손의 크기를 확인한 다음 손가락, 손톱, 주름 등 세세한 부분을 그려나갑니다.

잘 그리는 요령은 대강의 윤곽을 잡은 후 세부적인 부분을 그리는 거예요.

절대로 손가락부터 그리지 마세요!

⑤ 손 편

책을 든 손이 주먹 모양이다

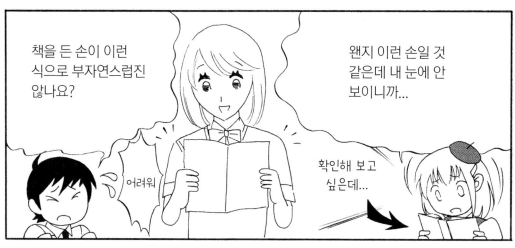

책을 든 손이 이런 식으로 부자연스럽진 않나요?

어려워

왠지 이런 손일 것 같은데 내 눈에 안 보이니까...

확인해 보고 싶은데...

책을 든 손을 그리는 포인트

작은 문고본은 손가락으로 집듯이 페이지를 넘긴다.

책에도 원근법을 적용한다.

위는 넓다

아래는 좁다

책의 페이지 수를 가늠할 수 있다.

책 아래쪽을 든다.

부자연스러운 이유

책 자체가 엉성하고 책등이 없다.

네 손가락이 전부 같은 모양

책의 가운데를 들고 있다.

자기 눈에 보이지 않는 동작을 그릴 때는 거울을 보거나 친구에게 사진을 찍어달라고 해서 확인해 보세요.

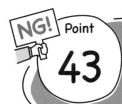
기도하는 손동작이 이상하다

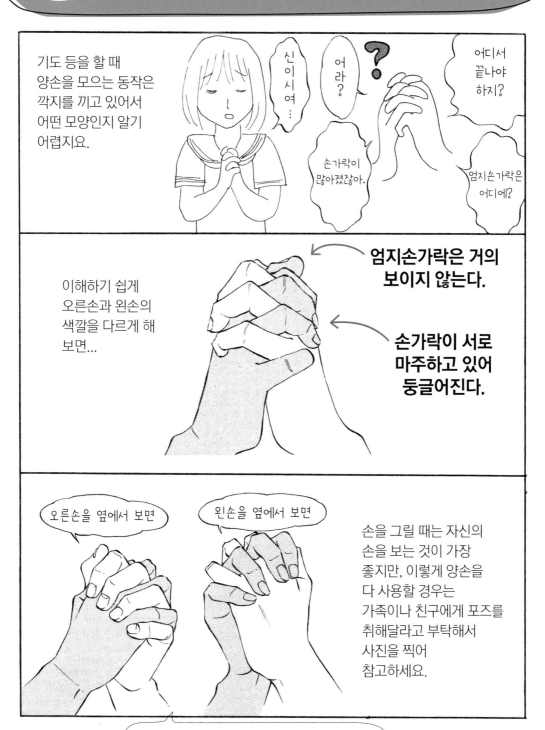

기도 등을 할 때 양손을 모으는 동작은 깍지를 끼고 있어서 어떤 모양인지 알기 어렵지요.

신이시여...

어라?

?

어디서 끝나야 하지?

손가락이 많아졌잖아.

엄지손가락은 어디에?

이해하기 쉽게 오른손과 왼손의 색깔을 다르게 해 보면...

엄지손가락은 거의 보이지 않는다.

손가락이 서로 마주하고 있어 둥글어진다.

⑤
손
편

오른손을 옆에서 보면

왼손을 옆에서 보면

손을 그릴 때는 자신의 손을 보는 것이 가장 좋지만, 이렇게 양손을 다 사용할 경우는 가족이나 친구에게 포즈를 취해달라고 부탁해서 사진을 찍어 참고하세요.

'손을 그리는 건 어려워'라며 지레 겁먹지 마세요!

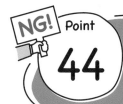

멋진 포즈를 그리기 어렵다

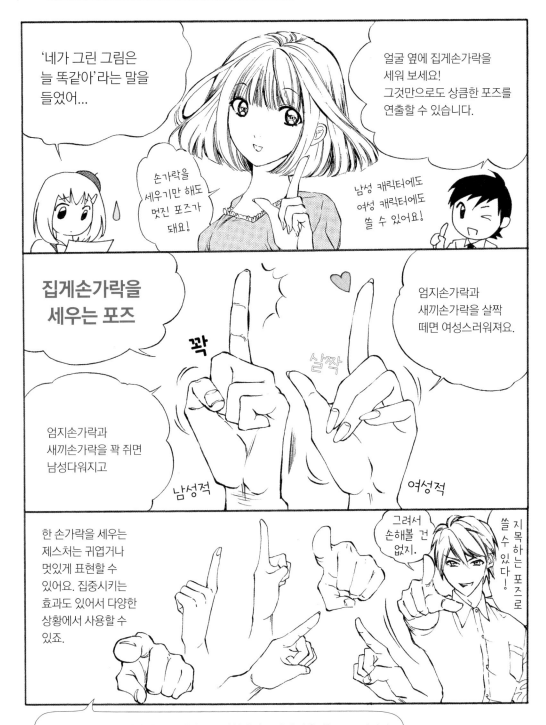

'네가 그린 그림은 늘 똑같아'라는 말을 들었어...

손가락을 세우기만 해도 멋진 포즈가 돼요!

얼굴 옆에 집게손가락을 세워 보세요! 그것만으로도 상큼한 포즈를 연출할 수 있습니다.

남성 캐릭터에도 여성 캐릭터에도 쓸 수 있어요!

집게손가락을 세우는 포즈

꽉

살짝

엄지손가락과 새끼손가락을 살짝 떼면 여성스러워져요.

엄지손가락과 새끼손가락을 꽉 쥐면 남성다워지고

남성적

여성적

한 손가락을 세우는 제스처는 귀엽거나 멋있게 표현할 수 있어요. 집중시키는 효과도 있어서 다양한 상황에서 사용할 수 있죠.

그려서 손해볼 건 없지.

지목하는 포즈로 쓸 수 있다!

요점이나 장소를 가리키는 등 일러스트 작업에서도 많이 사용되는 포즈랍니다.

 ## 비뚤어지거나 찌그러진 그림도 매력!
나만의 특색을 살리세요

저는 제 유튜브 채널에서 '일러스트 첨삭 영상'을 만들고 있습니다. 일단 나이와 성별을 불문하고 만화가나 일러스트레이터를 꿈꾸거나 그림을 잘 그리고 싶어 하는 사람들이 제게 창작 캐릭터 그림을 보내옵니다. 그러면 전 그 그림에 제 조언을 덧붙이며 전문가 수준으로 다시 그려나가는 영상을 제작하지요.

일러스트 첨삭에 있어서 제가 가장 중요하게 여기는 것은 '원래의 작풍을 바꾸지 않는 것'입니다.

첫 번째 이유는 저라도 '이건 안 돼', '이건 틀렸어'라며 제 작풍을 확 바꿔 버리면 상처받을 것 같아서 입니다. 아무리 수정한 그림이 근사하고, 그 상대가 훌륭한 선생이라 하더라도 저에게는 제가 영향을 받은 만화가가 있고, 제가 좋아하는 작풍이 있습니다. 그래서 그림을 확 바꾸지 않는 선에서 데생을 손보거나 선을 다듬어 그림의 수준을 레벨 업하는 것을 목표로 하고 있어요.

두 번째 이유는 '개성'을 없애고 싶지 않기 때문입니다. 가끔 시청자분들이 '왜 이 부분을 안 고쳤지?', '그 부분은 진짜 이상해. 다시 그려야겠다'라고 지적할 때가 있습니다.

그러나 개성은 그런 부분에서 생겨납니다. 그건 그림 학교에서도 가르칠 수 없는 부분이지요. 일부러 그림을 어딘가 찌그러지게 그리도록 가르칠 수는 없는 노릇이니까요.

물론 올바른 데생과 사람의 기본 골격이라는 것은 존재합니다. 하지만 올바른 그림만 추구하며 모든 그림을 고쳐 그리면, 죄다 '똑같은 그림'이 되고 말겠지요. 그래서 저는 그 사람의 '개성이나 특색이 된다'라고 생각되는 왜곡은 그대로 둔 채로 업그레이드할 수 있는 조언을 하고 있습니다.

'일러스트의 개성'에 대해서는 137p에 정리해 두었습니다. 자신만의 개성과 특색이 있는 그림이 넘쳐나는 미래가 오기를 바랍니다.

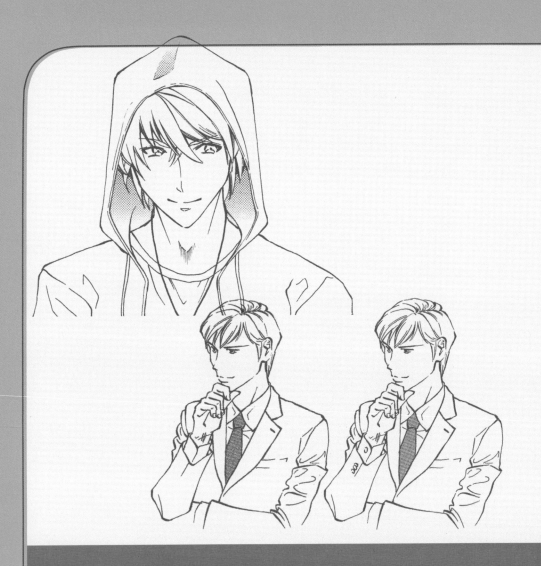

의상 편

'옷을 그리는 데 서툴다'라고 하는 사람 중에는 캐릭터의 몸이 밋밋하거나 옷의 주름을 표현할 줄 모르는 사람이 많습니다. '우리 몸에는 근육과 관절이 있으며, 몸이 구부러지는 곳에 옷 주름이 잡힌다'는 법칙만 잘 터득하면 그림 실력이 빠르게 향상될 수 있습니다.

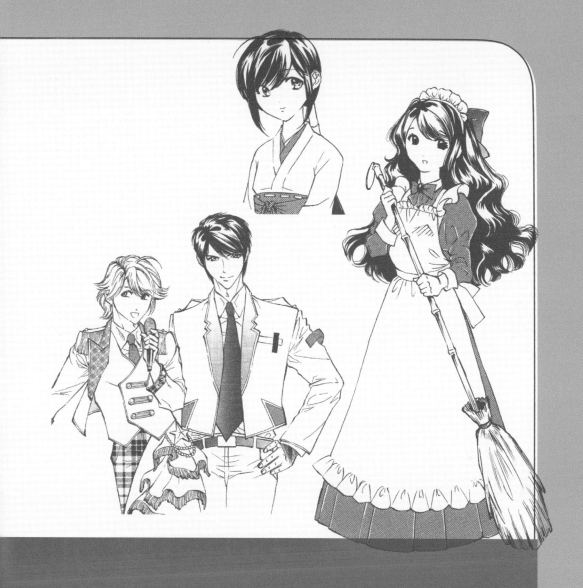

특별한 복장을 신경 써서 그린다

NG! Point 45 — 옷이 보디페인팅 같다

'옷=몸'이라고 생각하고 그리면 몸에 직접 옷을 그려 넣은 듯한 그림이 되기 쉽습니다.

몸에 옷이 그려져 있다.

보디페인팅

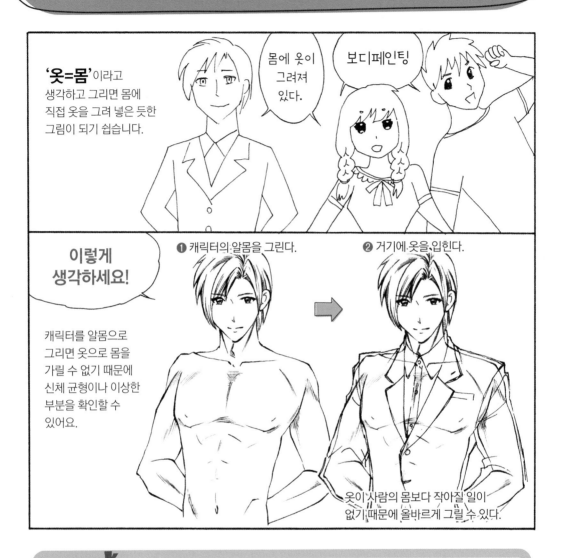

이렇게 생각하세요!

캐릭터를 알몸으로 그리면 옷으로 몸을 가릴 수 없기 때문에 신체 균형이나 이상한 부분을 확인할 수 있어요.

❶ 캐릭터의 알몸을 그린다.

❷ 거기에 옷을 입힌다.

옷이 사람의 몸보다 작아질 일이 없기 때문에 올바르게 그릴 수 있다.

하이드 메모

여러분은 어떤 사고방식으로 그리고 있나요?

초보자의 사고방식

'옷=몸'이니까
옷부터 그린다.
즉 겉으로 보이는 모습만으로 판단한다.

상급자의 사고방식

'사람의 몸이 옷을 입고 있으니까'
몸부터 그린다.
즉 겉으로 보이지 않는 안쪽부터 이해한다.

NG! Point 46 옷 주름을 어떻게 그려야 할지 모르겠다

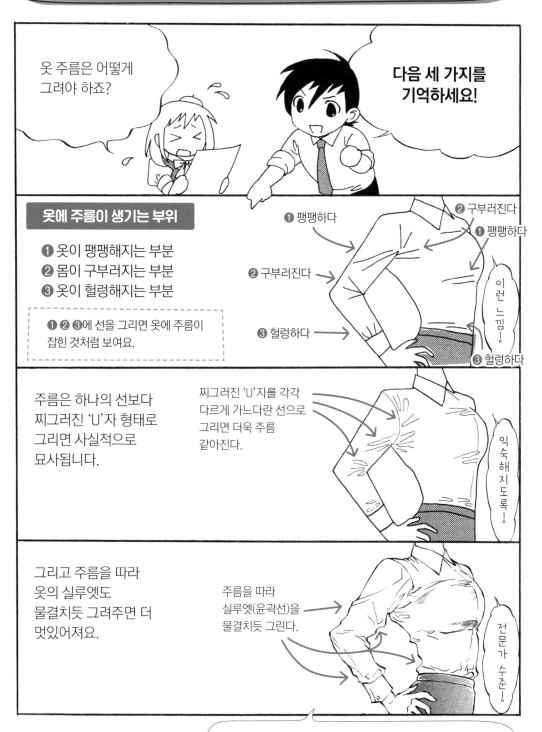

옷 주름은 어떻게 그려야 하죠?

다음 세 가지를 기억하세요!

옷에 주름이 생기는 부위

❶ 옷이 팽팽해지는 부분
❷ 몸이 구부러지는 부분
❸ 옷이 헐렁해지는 부분

❶❷❸에 선을 그리면 옷에 주름이 잡힌 것처럼 보여요.

❶ 팽팽하다
❷ 구부러진다
❸ 헐렁하다

❷ 구부러진다
❶ 팽팽하다

이런 느낌。

❸ 헐렁하다

주름은 하나의 선보다 찌그러진 'U'자 형태로 그리면 사실적으로 묘사됩니다.

찌그러진 'U'자를 각각 다르게 가느다란 선으로 그리면 더욱 주름 같아진다.

익숙해지도록。

그리고 주름을 따라 옷의 실루엣도 물결치듯 그려주면 더 멋있어져요.

주름을 따라 실루엣(윤곽선)을 물결치듯 그린다.

전문가 수준!。

⑥ 의상편

전체적인 옷 형태를 확인한 다음 섬세하게 주름을 그려보세요!

단추를 잠그는 방식이 남녀 모두 똑같다

단추를 잠그는 방식은 남녀가 서로 달라요.

지금은 패션이 다양해지고 남녀공용 셔츠도 많아졌지만, 교복이나 정장은 원칙을 지켜 그리는 것이 좋습니다.

그러고 보니...

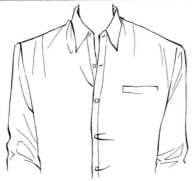

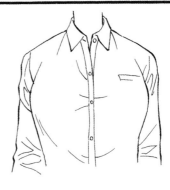

남성

오른쪽에 단추가 있는 이유

• 오른손잡이인 사람이 많으므로 스스로 단추를 잠그기 쉽도록

• 남자는 귀족이라도 스스로 옷을 입었으니까

• 싸울 때 검을 빼거나 총을 쉽게 꺼내기 위해서

여성

왼쪽에 단추가 있는 이유

• 옛날 귀족 여성은 시녀가 옷을 입혀줬기 때문에

• 바로 수유할 수 있도록

• 말에 탔을 때 옷이 붕 뜨지 않게 하기 위해서

차이의 의미까지 알아두면 그릴 때 헷갈리지 않겠네요!

교복 단추가 4개나 6개다

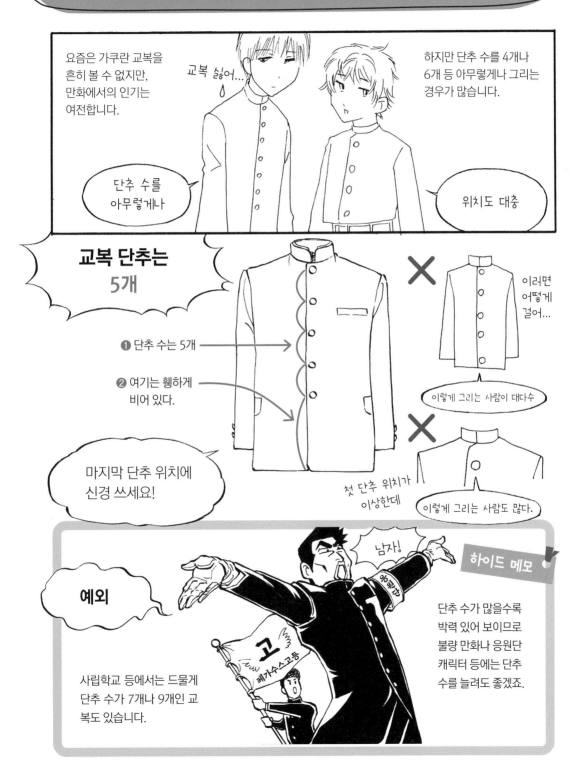

요즘은 가쿠란 교복을 흔히 볼 수 없지만, 만화에서의 인기는 여전합니다.

교복 싫어...

하지만 단추 수를 4개나 6개 등 아무렇게나 그리는 경우가 많습니다.

단추 수를 아무렇게나

위치도 대충

교복 단추는 5개

이러면 어떻게 걸어...

❶ 단추 수는 5개

❷ 여기는 휑하게 비어 있다.

이렇게 그리는 사람이 대다수

마지막 단추 위치에 신경 쓰세요!

첫 단추 위치가 이상한데

이렇게 그리는 사람도 많다.

남자!

하이드 메모

예외

고
페가수스고등

단추 수가 많을수록 박력 있어 보이므로 불량 만화나 응원단 캐릭터 등에는 단추 수를 늘려도 좋겠죠.

사립학교 등에서는 드물게 단추 수가 7개나 9개인 교복도 있습니다.

⑥ 의상편

검은 옷을 채색하는 데 서툴다

가쿠란 교복 같은 검은 옷을 그릴 때 주름이나 그림자를
표현하는 데 어려움을 느끼진 않나요?
검은 옷을 채색하는 4가지 주요 방법을 소개할게요.

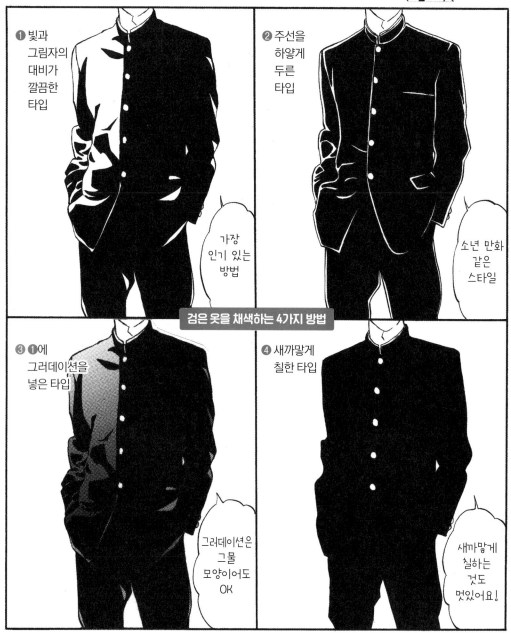

❶ 빛과
그림자의
대비가
깔끔한
타입

가장
인기 있는
방법

❷ 주선을
하얗게
두른
타입

소년 만화
같은
스타일

검은 옷을 채색하는 4가지 방법

❸ ❶에
그러데이션을
넣은 타입

그러데이션은
그물
모양이어도
OK

❹ 새까맣게
칠한 타입

새까맣게
칠하는
것도
멋있어요!

소매 단추를 그리지 않는다

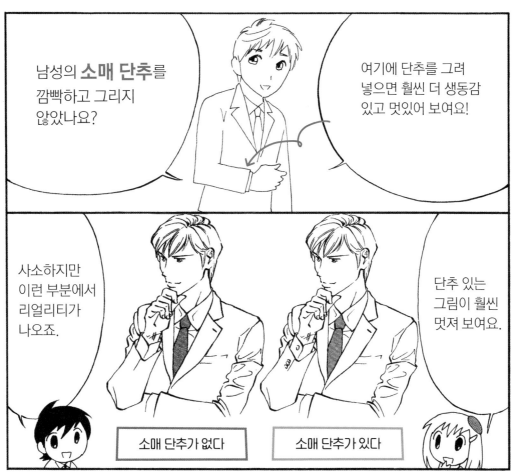

남성의 **소매 단추**를 깜빡하고 그리지 않았나요?

여기에 단추를 그려 넣으면 훨씬 더 생동감 있고 멋있어 보여요!

사소하지만 이런 부분에서 리얼리티가 나오죠.

단추 있는 그림이 훨씬 멋져 보여요.

| 소매 단추가 없다 | 소매 단추가 있다 |

하이드 메모

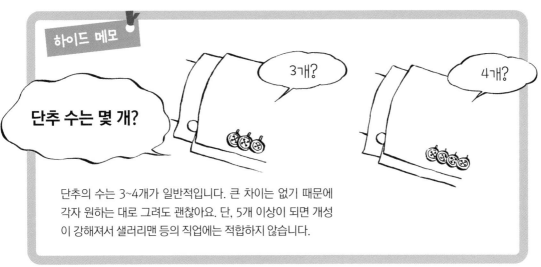

단추 수는 몇 개?

3개?

4개?

단추의 수는 3~4개가 일반적입니다. 큰 차이는 없기 때문에 각자 원하는 대로 그려도 괜찮아요. 단, 5개 이상이 되면 개성이 강해져서 샐러리맨 등의 직업에는 적합하지 않습니다.

⑥ 의상편

정장 옷깃이 덮개처럼 되기 쉽다

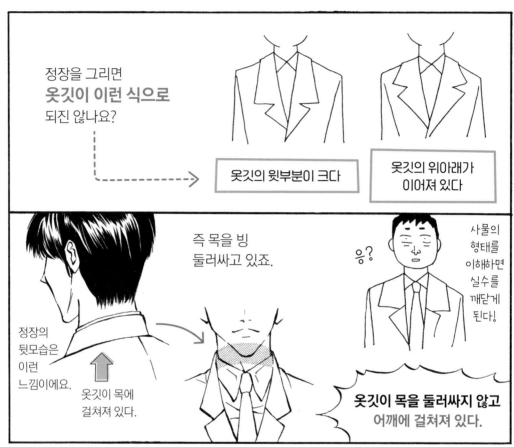

정장을 그리면 **옷깃이 이런 식으로** 되진 않나요?

옷깃의 윗부분이 크다

옷깃의 위아래가 이어져 있다

정장의 뒷모습은 이런 느낌이에요.

옷깃이 목에 걸쳐져 있다.

즉 목을 빙 둘러싸고 있죠.

응?

사물의 형태를 이해하면 실수를 깨닫게 된다!

옷깃이 목을 둘러싸지 않고 어깨에 걸쳐져 있다.

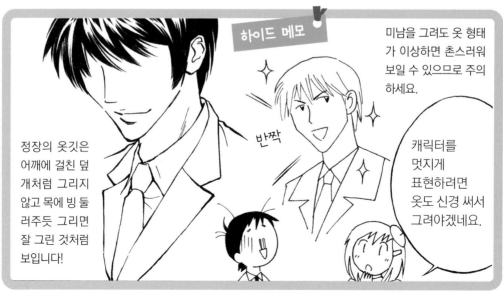

하이드 메모

반짝

미남을 그려도 옷 형태가 이상하면 촌스러워 보일 수 있으므로 주의하세요.

캐릭터를 멋지게 표현하려면 옷도 신경 써서 그려야겠네요.

정장의 옷깃은 어깨에 걸친 덮개처럼 그리지 않고 목에 빙 둘러주듯 그리면 잘 그린 것처럼 보입니다!

정장 단추를 중앙에 그린다

정장 차림의 캐릭터 일러스트에서 흔히 하는 실수는 단추의 위치입니다.

?

단추가 한가운데에?

'**단추는 중앙에 있다**'
라는 이미지 때문에 이렇게 그리고 마는 것이지요.

모르는 건 아닌데

좀 귀엽네♥

일반적인 정장 단추의 예

가장 정통파

요즘은 잘 안 보이죠.

한 개짜리 단추

두 개짜리 단추

단추가 두 줄로 나란히 있는 것도 있어요.

중후한 디자인

몸에 딱 맞는 섹시한 디자인

더블 브레스티드 또는 더블 슈트라고 해요.

자신의 옷도 살펴보세요!

싱글은 일반적인 교복이나 정장, 더블은 고급스러운 이미지라고 기억해 두세요.

⑥ 의상편

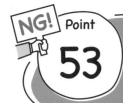

정장 기장이 짧다

NG! Point 53

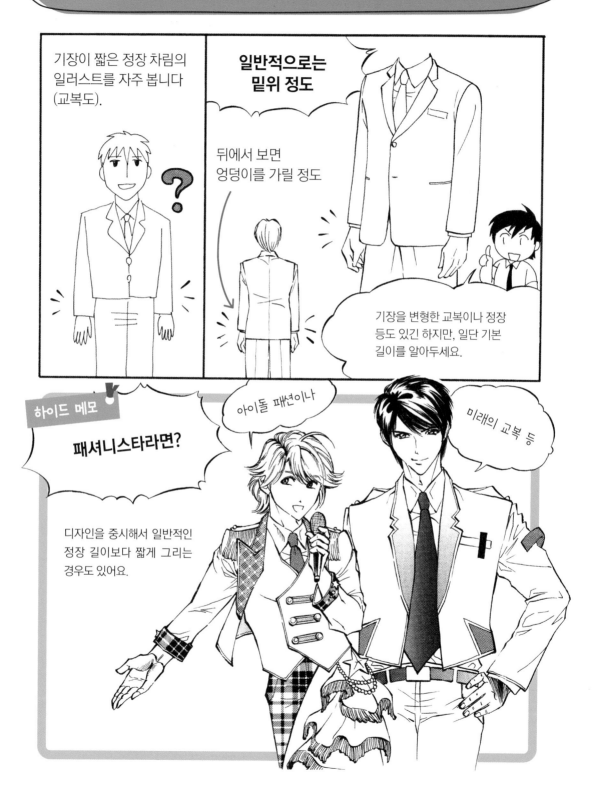

기장이 짧은 정장 차림의 일러스트를 자주 봅니다 (교복도).

일반적으로는 밑위 정도

뒤에서 보면 엉덩이를 가릴 정도

기장을 변형한 교복이나 정장 등도 있긴 하지만, 일단 기본 길이를 알아두세요.

하이드 메모

패셔니스타라면?

아이돌 패션이나

미래의 교복 등

디자인을 중시해서 일반적인 정장 길이보다 짧게 그리는 경우도 있어요.

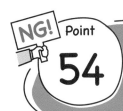
넥타이가 짧다

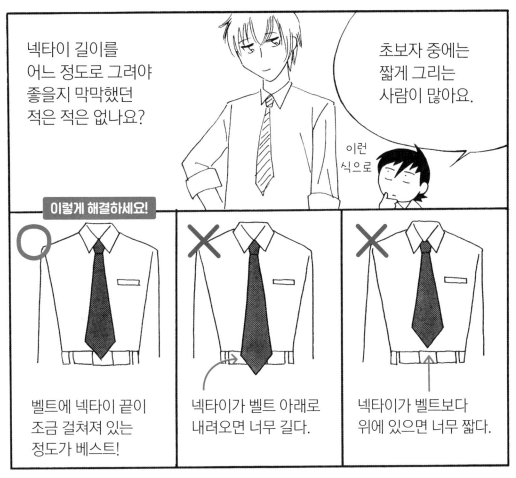

넥타이 길이를 어느 정도로 그려야 좋을지 막막했던 적은 적은 없나요?

초보자 중에는 짧게 그리는 사람이 많아요.

이런 식으로

이렇게 해결하세요!

○ 벨트에 넥타이 끝이 조금 걸쳐져 있는 정도가 베스트!

✕ 넥타이가 벨트 아래로 내려오면 너무 길다.

✕ 넥타이가 벨트보다 위에 있으면 너무 짧다.

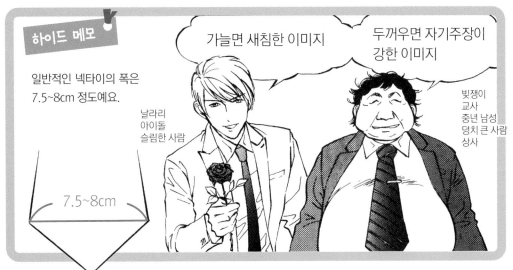

하이드 메모

일반적인 넥타이의 폭은 7.5~8cm 정도예요.

가늘면 새침한 이미지

두꺼우면 자기주장이 강한 이미지

7.5~8cm

날라리 아이돌 슬림한 사람

빗쟁이 교사 중년 남성 덩치 큰 사람 상사

⑥ 의상편

점퍼 모자를 둘러쓴 모습이 테루테루 보즈*같다

*테루테루 보즈: 날이 개기를 기원하면서 휴지나 종이로 만든 인형

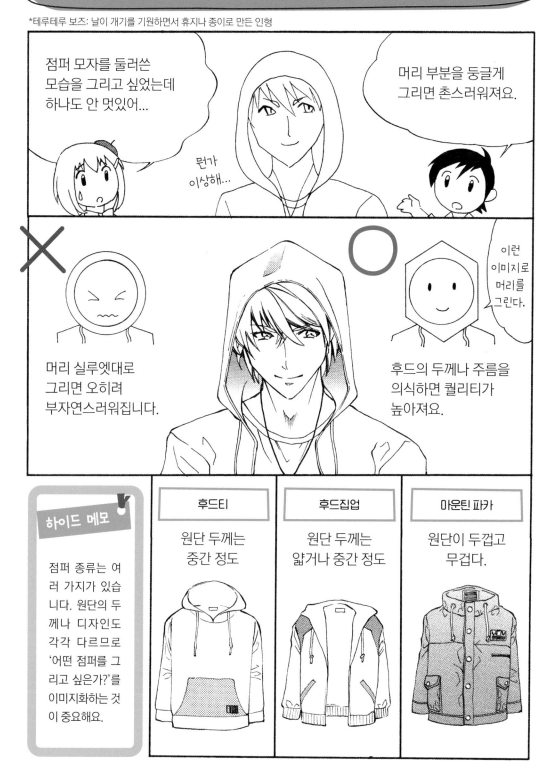

기모노가 부자연스럽다

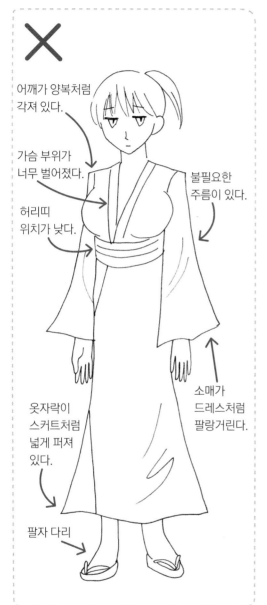

✕

어깨가 양복처럼
각져 있다.

가슴 부위가
너무 벌어졌다.

허리띠
위치가 낮다.

불필요한
주름이 있다.

옷자락이
스커트처럼
넓게 퍼져
있다.

소매가
드레스처럼
팔랑거린다.

팔자 다리

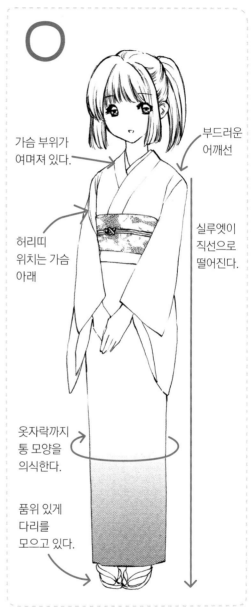

○

가슴 부위가
여며져 있다.

부드러운
어깨선

허리띠
위치는 가슴
아래

실루엣이
직선으로
떨어진다.

옷자락까지
통 모양을
의식한다.

품위 있게
다리를
모으고 있다.

⑥
의
상
편

하이드 메모

기모노를 잘
그리는 요령

① 어깨선을 부드럽게
② 직선으로 떨어지게
③ 주름을 적게

먼저 이 3가지 포인트를
잡은 다음 세부 묘사를
하면 기모노다워집니다.

미코상* 옷을 어떻게 그리는지 모르겠다

*미코상: 신사에서 신에게 봉사하며 여러 가지 잡무를 보는 여성

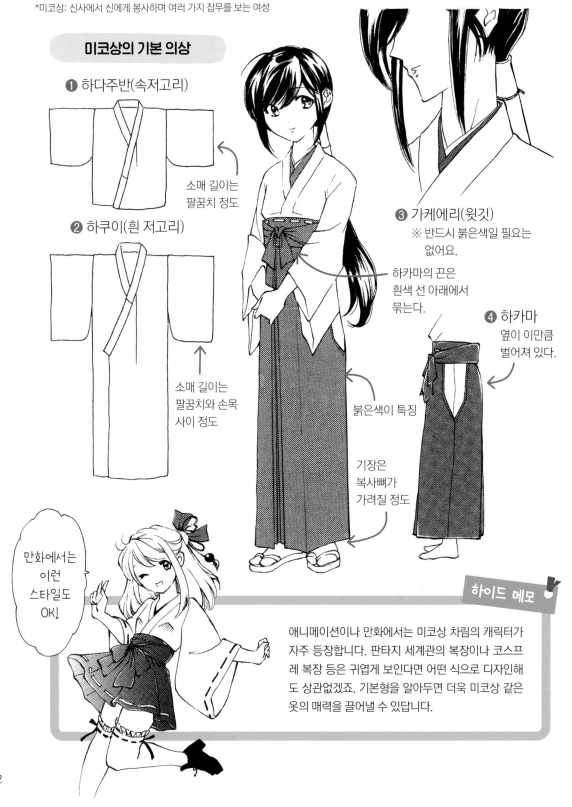

미코상의 기본 의상

❶ 하다주반(속저고리)

소매 길이는
팔꿈치 정도

❷ 하쿠이(흰 저고리)

소매 길이는
팔꿈치와 손목
사이 정도

❸ 가케에리(윗깃)
※ 반드시 붉은색일 필요는
없어요.

하카마의 끈은
흰색 선 아래에서
묶는다.

❹ 하카마
옆이 이만큼
벌어져 있다.

붉은색이 특징

기장은
복사뼈가
가려질 정도

만화에서는
이런
스타일도
OK!

하이드 메모

애니메이션이나 만화에서는 미코상 차림의 캐릭터가 자주 등장합니다. 판타지 세계관의 복장이나 코스프레 복장 등은 귀엽게 보인다면 어떤 식으로 디자인해도 상관없겠죠. 기본형을 알아두면 더욱 미코상 같은 옷의 매력을 끌어낼 수 있답니다.

메이드복을 어떻게 그려야 할지 고민이다

원피스	앞치마	소품

애니메이션이나 만화에서 인기 있는 메이드복!

기본 구성은 오른쪽에 있는 3가지입니다.

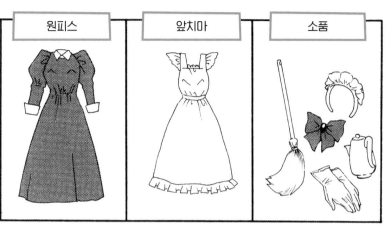

헤드 드레스

리본

기본은 이런 느낌

앞치마

청소 도구

발이 보이지 않는 길이감의 스커트

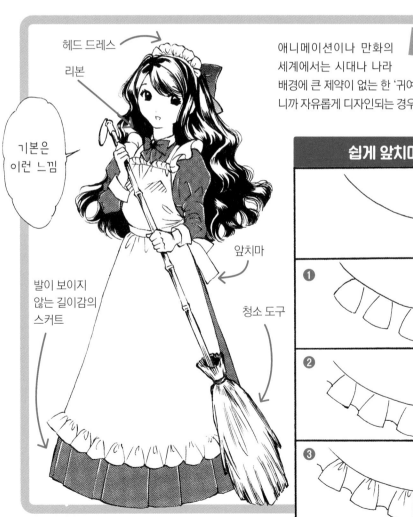

애니메이션이나 만화의 세계에서는 시대나 나라 배경에 큰 제약이 없는 한 '귀여워 보이면 OK' 니까 자유롭게 디자인되는 경우가 대부분이에요.

하이드 메모

쉽게 앞치마 그리는 법

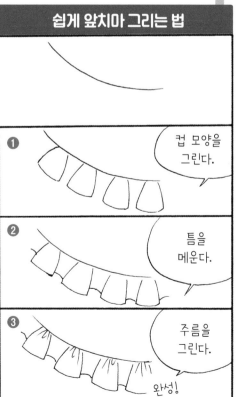

❶ 컵 모양을 그린다.

❷ 틈을 메운다.

❸ 주름을 그린다.

완성!

⑥ 의상편

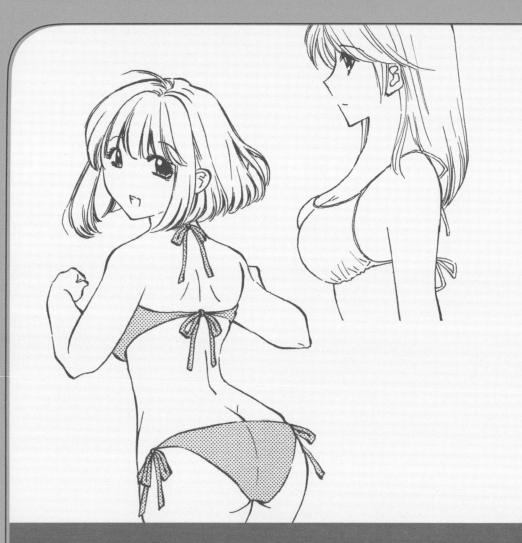

제7장
여성 편

'여성 캐릭터를 제대로 그리면 만화 일러스트를 휘어잡을 수 있다'라고 해도 과
언이 아닙니다. 하지만 '단순히 귀여운' 정도로는 좀 부족해요. 왜냐하면 일러
스트나 만화의 세계에서 여성을 귀엽게 그리는 건 당연한 이야기기 때문입니
다. 귀여운 정도로 만족하지 말고 어떻게 하면 좀 더 매력적인 여성을 그릴 수
있을지 연구해 보세요.

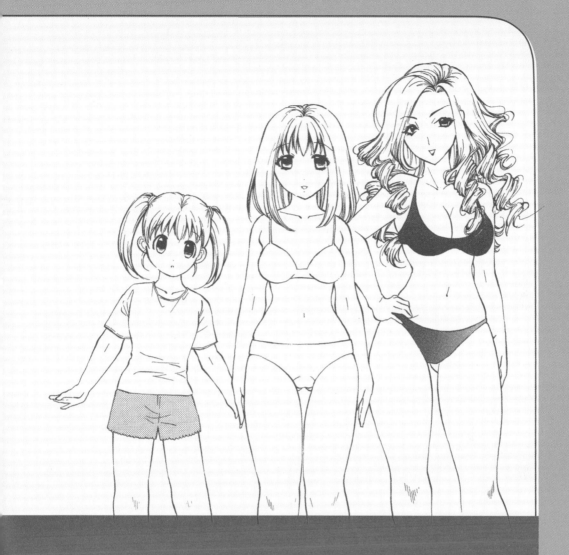

부드러운 몸을 표현한다

숏 컷 스타일의 소녀를 그리면 소년처럼 보인다

초보자가 흔히 하는 실수

남자야?

여자야?

'숏 컷 스타일의 소녀를 그렸는데 뭔가 소년스러워진...' 경험은 없나요?

보이시한 소녀라 해도 캐릭터가 '여자'라는 점을 잊어선 안 돼요.

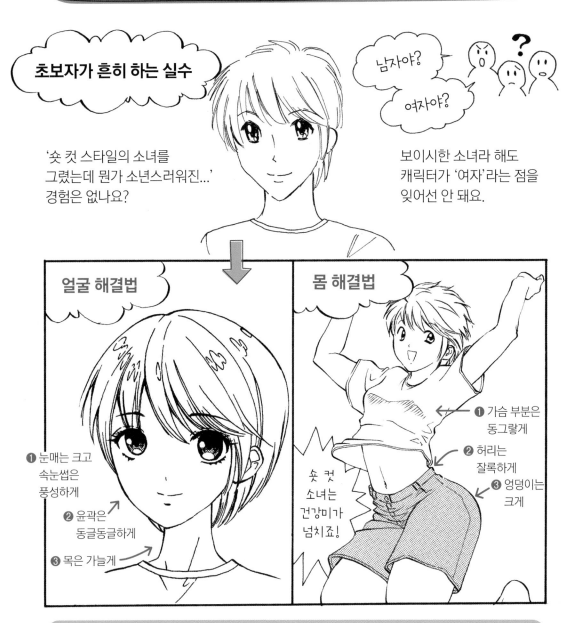

얼굴 해결법

❶ 눈매는 크고 속눈썹은 풍성하게

❷ 윤곽은 동글동글하게

❸ 목은 가늘게

몸 해결법

숏 컷 소녀는 건강미가 넘치죠!

❶ 가슴 부분은 동그랗게

❷ 허리는 잘록하게

❸ 엉덩이는 크게

하이드 메모

긴 머리는 그 자체만으로도 여성스러움을 연상시킵니다. 그래서 머리를 짧게 하면, 자칫 여성스러운 매력이 안 느껴질 수도 있어요. 그런 경우는 머리가 아닌 여성의 다른 특징을 잘 포착해서 그렸는지가 핵심이 됩니다. 반대로 말하면 머리만 길게 그려도 여성스러움을 부각시킬 수 있다는 뜻이겠죠.

NG! Point 60

부드러운 곡선을 깜빡하기 쉽다

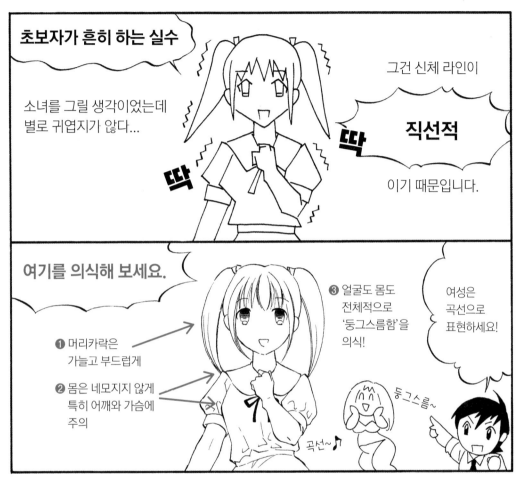

초보자가 흔히 하는 실수

소녀를 그릴 생각이었는데 별로 귀엽지가 않다...

딱

딱

그건 신체 라인이

직선적

이기 때문입니다.

여기를 의식해 보세요.

❶ 머리카락은 가늘고 부드럽게

❷ 몸은 네모지지 않게 특히 어깨와 가슴에 주의

❸ 얼굴도 몸도 전체적으로 '둥그스름함'을 의식!

여성은 곡선으로 표현하세요!

곡선~♪

둥그스름~

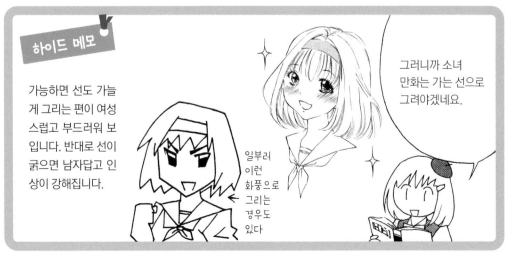

하이드 메모

가능하면 선도 가늘게 그리는 편이 여성스럽고 부드러워 보입니다. 반대로 선이 굵으면 남자답고 인상이 강해집니다.

일부러 이런 화풍으로 그리는 경우도 있다

그러니까 소녀 만화는 가는 선으로 그려야겠네요.

61 등을 곧게 그린다

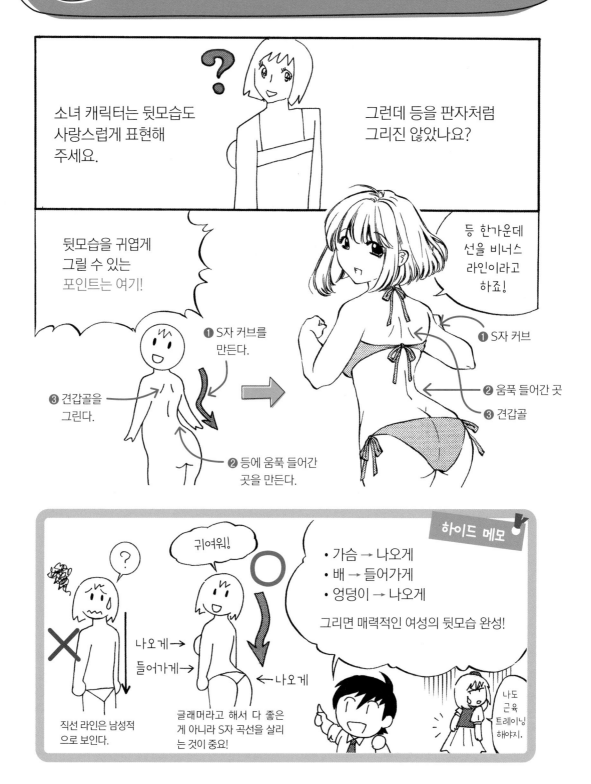

Point 62 골반이 작다

여성을 그릴 때 가슴은 봉긋한데 골반을 작게 그린 적은 없나요?

하체가 남자 같다.

실제로!

여성은 가슴둘레보다 허리둘레가 더 커요!

Ⓐ보다 Ⓑ가 크다

가슴 크기에 따라 다르지만, 개인적으로 가슴보다는 골반 폭이 넓어야 균형 있는 몸매가 되는 것 같아요.

소녀 만화에서는 조금 더 늘씬하게 그려도 좋겠네요.

골반을 크게 그리면 성숙한 여성처럼 보여요.

골반이 작으면 유아 체형이 됩니다.

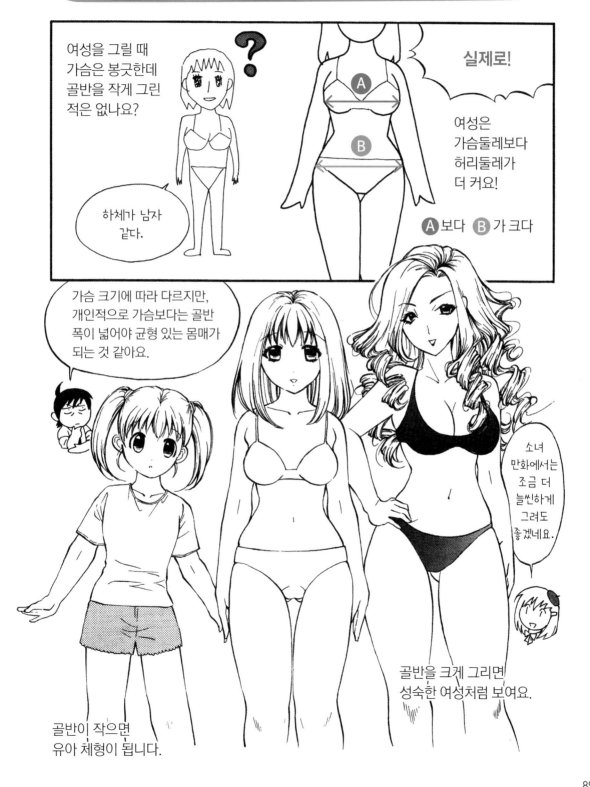

가슴 모양이 이상하다

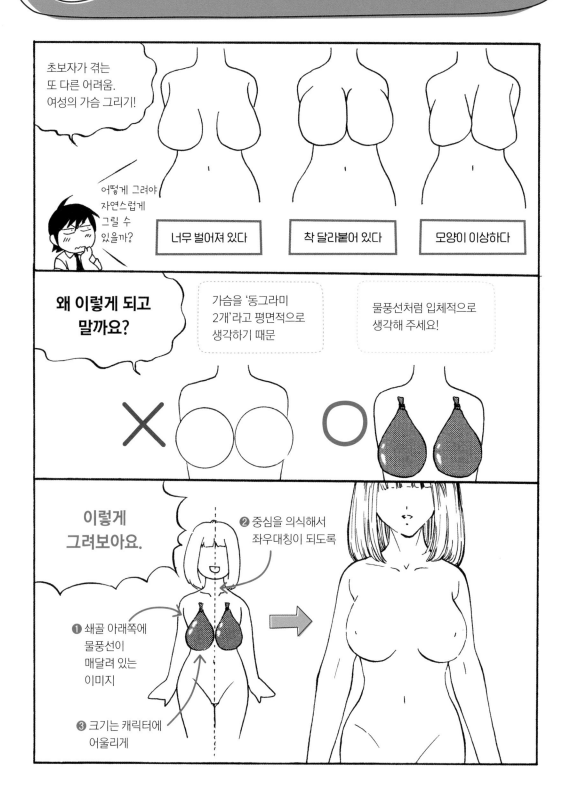

NG! Point
64

옆에서 본 가슴이 이상하다

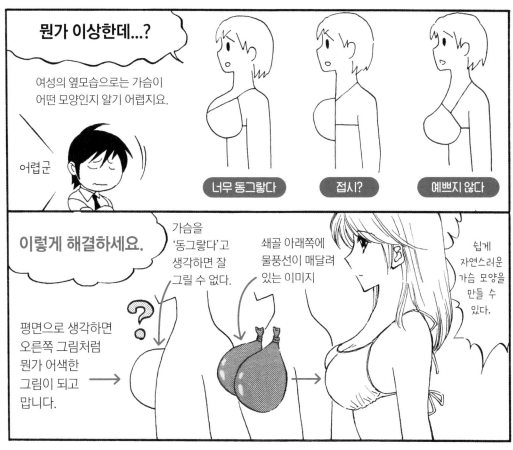

뭔가 이상한데...?

여성의 옆모습으로는 가슴이 어떤 모양인지 알기 어렵지요.

어렵군

너무 동그랗다 | 접시? | 예쁘지 않다

이렇게 해결하세요.

가슴을 '동그랗다'고 생각하면 잘 그릴 수 없다.

쇄골 아래쪽에 물풍선이 매달려 있는 이미지

쉽게 자연스러운 가슴 모양을 만들 수 있다.

평면으로 생각하면 오른쪽 그림처럼 뭔가 어색한 그림이 되고 맙니다.

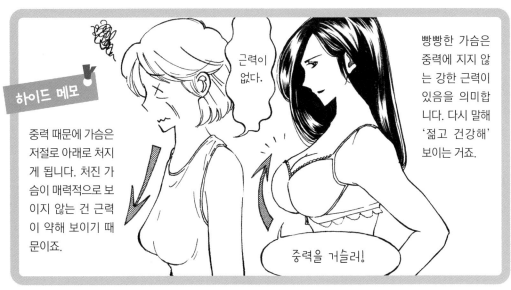

근력이 없다.

빵빵한 가슴은 중력에 지지 않는 강한 근력이 있음을 의미합니다. 다시 말해 '젊고 건강해' 보이는 거죠.

하이드 메모

중력 때문에 가슴은 저절로 아래로 처지게 됩니다. 처진 가슴이 매력적으로 보이지 않는 건 근력이 약해 보이기 때문이죠.

중력을 거슬러!

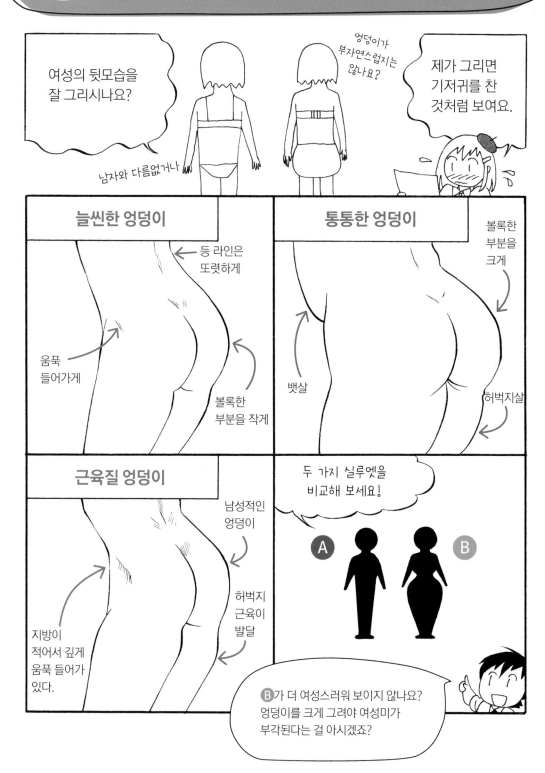



엉덩이가 기저귀 찬 모습처럼 되기 쉽다

여성의 뒷모습을 잘 그리시나요?

남자와 다름없거나

엉덩이가 부자연스럽지는 않나요?

제가 그리면 기저귀를 찬 것처럼 보여요.

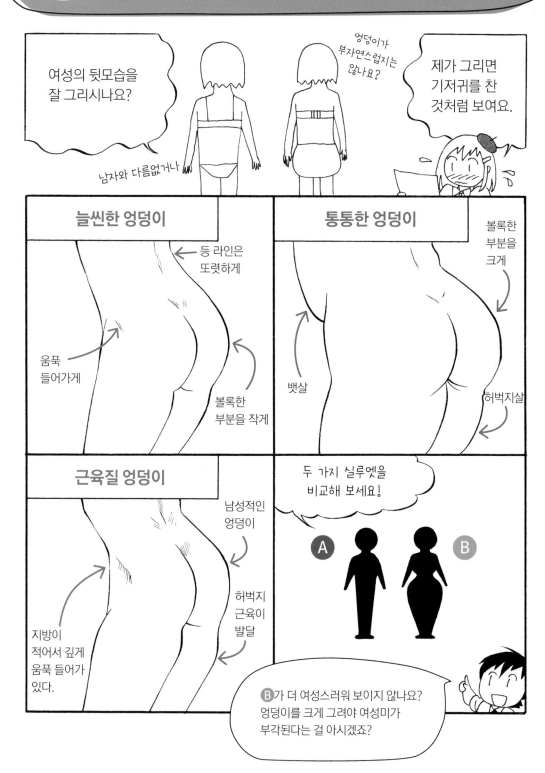

늘씬한 엉덩이

등 라인은 또렷하게

움푹 들어가게

볼록한 부분을 작게

통통한 엉덩이

볼록한 부분을 크게

뱃살

허벅지살

근육질 엉덩이

남성적인 엉덩이

허벅지 근육이 발달

지방이 적어서 깊게 움푹 들어가 있다.

두 가지 실루엣을 비교해 보세요!

Ⓐ Ⓑ

Ⓑ가 더 여성스러워 보이지 않나요? 엉덩이를 크게 그려야 여성미가 부각된다는 걸 아시겠죠?

NG! Point 66 — 치마 주름 그리기가 어렵다

교복의 상징인 플리츠
스커트를 이렇게
그리진 않나요?

매일
입는데도

사다리꼴

부채?

순백

치마
그리기가
어려워...

주름 그리는 법

입체적

❶ 치맛자락은 둥근 곡선이라는
점을 인식한다.

❷ 'ㄴ'자 모양을 대충대충
그려나간다.

❸ 양 끝의 폭을 가늘게
한다.

이렇게만 그려도 충분!

하이드 메모

스커트의 모양은
복잡합니다.
특히 플리츠 스커
트는 까다롭지요.

이러면
그리기
쉬워요!

그럼
어떻게?

주름이 없다 주름이 적다

처음부터 어려운 치마를
그리려고 하지 말고, 주
름이 적은 치마나 주름
이 없는 치마부터 도전
해 보세요!

세일러 교복을 잘 못 그린다

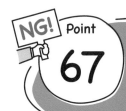

요즘은 세일러 교복을 거의 볼 수 없지만
만화나 애니메이션 세계에서는 여전히
인기 있는 디자인이에요.

앞

옆

뒤

세일러 칼라가 너무 넓거나
좁으면 이상해 보입니다.

너무 좁다

너무 넓다

스카프가
보이지 않는
경우도
있어요.

가슴 디자인

세일러 교복의
대표적인 가슴
디자인은
오른쪽의
3종류입니다.

리본

스카프

고정용 쇠붙이가 달린 스카프

 ## 일러스트레이터와 아티스트의 차이는?

'일러스트레이터'와 '아티스트'. 둘 다 그림으로 자기표현을 하는 사람, 혹은 돈을 받고 그림을 그리는 사람이라는 이미지가 있지요. 사실 이 두 직업은 비슷한 것 같으면서도 크게 다릅니다.

간단히 말씀드리면, 일러스트레이터는 '고객이 바라는 것이 우선'이고, 아티스트는 '자신이 표현하고 싶은 것이 우선'이에요. 일러스트레이터라고 표현하면 업무색이 짙고, 아티스트라고 표현하면 예술가색이 짙습니다.

구체적인 작업의 흐름으로 따지자면, 일러스트레이터는 기업이나 회사를 우선시하며 기획 단계에서 디자인 등으로 이미지를 굳힌 뒤 해당 기획에 따라 그림을 그리는 것이 일반적이에요. 한편 아티스트는 표현하고 싶은 것을 우선시하며 그 그림에 관심 있는 기업이나 회사(혹은 개인) 쪽에서 연락이 옵니다('오리지널 그림을 그려 달라는' 요청을 받기도 하지요).

그 때문에 일러스트레이터라고 자칭했을 경우, 그림으로 돈을 벌지 못하면 인정받지 못하는 듯한 풍조가 있습니다. 개성이 중요하긴 하지만 많은 사람의 니즈가 중요하게 판단되므로 작풍이 너무 독특하면 일감이 적어질지도 모르죠. 의뢰받은 그림에는 개성이 필요하지 않을 수도 있어요. 의뢰인의 어떠한 요구에도 응할 수 있도록 여러 가지 기법이나 테크닉을 몸에 익혀 그림 실력을 높이는 것이 유리합니다.

하지만 아티스트는 어디까지나 표현자이므로 그림으로 벌어들인 수입이 없어도 아티스트라고 자칭할 수 있어요. 예를 들어 평소에는 직장 생활을 하는 샐러리맨이더라도 한 달에 한 번 자신의 그림으로 개인전을 연다면 훌륭한 아티스트라고 할 수 있겠죠. 표현자로서 고유한 개성을 추구하는 것도 아티스트의 특징입니다. 자기 세계에만 몰두하고 좋아하는 것만 추구하다 보면 인정받기 쉬울지도 몰라요.

일러스트레이터와 아티스트. 여러분은 어느 쪽이 되고 싶으세요?

제8장

캐릭터 편

일러스트나 만화의 세계에 등장하는 인물은 청춘 남녀만 있는 게 아닙니다. 어린이부터 노인, 판타지 생물까지 다양한 캐릭터가 등장하지요. '그런 건 그려 본 적 없는데...'라고 생각하지 말고 꼭 도전해 보세요. 귀여우면서도 창의력 넘치는 캐릭터를 그릴 수 있을 거에요!

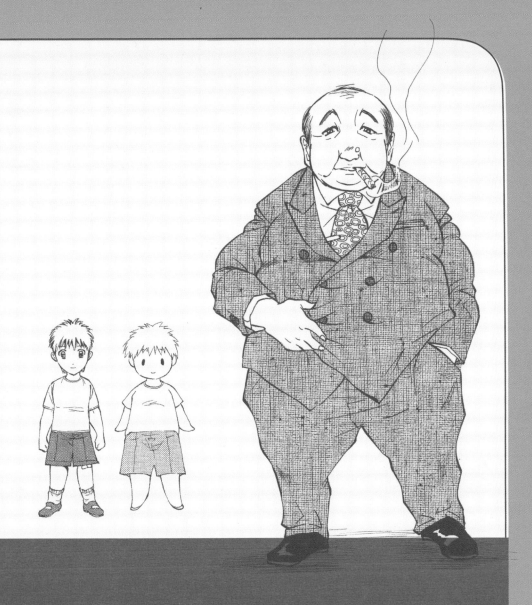

판타지도 리얼하게 그린다

아기인데 머리가 길다

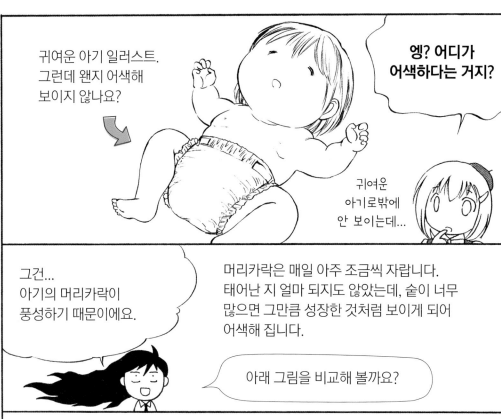

귀여운 아기 일러스트. 그런데 왠지 어색해 보이지 않나요?

엥? 어디가 어색하다는 거지?

귀여운 아기로밖에 안 보이는데...

그건... 아기의 머리카락이 풍성하기 때문이에요.

머리카락은 매일 아주 조금씩 자랍니다. 태어난 지 얼마 되지도 않았는데, 숱이 너무 많으면 그만큼 성장한 것처럼 보이게 되어 어색해 집니다.

아래 그림을 비교해 볼까요?

귀엽긴 한데 유치원생쯤으로 보인다 ↓

누가 봐도 아기 ↓

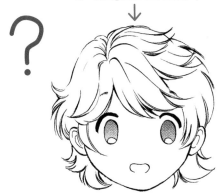

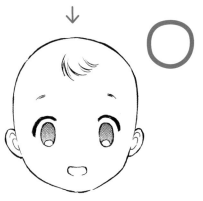

머리가 긴 상태로 태어나는 아기도 있으므로 틀렸다고는 할 수 없지만, 일러스트의 세계라면 유치원생 정도로 보입니다.

한눈에 아기라는 것을 알리고 싶다면 머리카락은 얇고 짧게 그리는 게 좋아요.

아이 얼굴이 어른 같다

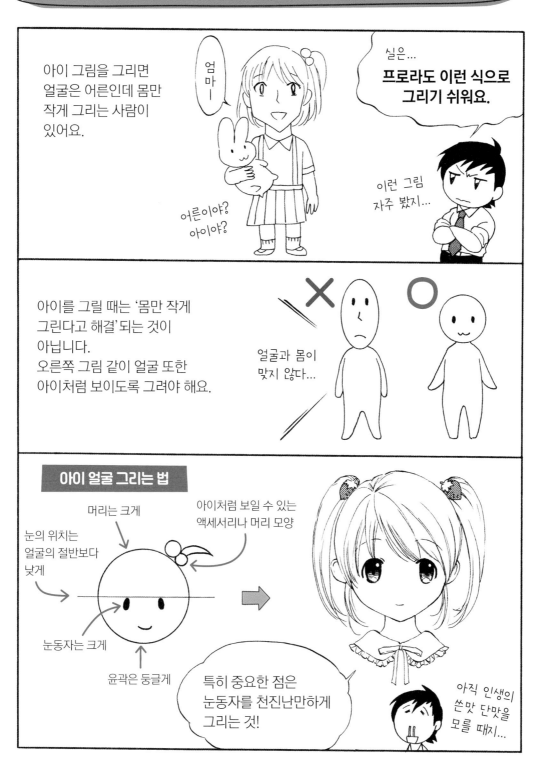

아이 그림을 그리면 얼굴은 어른인데 몸만 작게 그리는 사람이 있어요.

엄마—

어른이야? 아이야?

실은...
프로라도 이런 식으로 그리기 쉬워요.

이런 그림 자주 봤지...

⑧ 캐릭터편

아이를 그릴 때는 '몸만 작게 그린다고 해결'되는 것이 아닙니다.
오른쪽 그림 같이 얼굴 또한 아이처럼 보이도록 그려야 해요.

×
○

얼굴과 몸이 맞지 않다...

아이 얼굴 그리는 법

머리는 크게

아이처럼 보일 수 있는 액세서리나 머리 모양

눈의 위치는 얼굴의 절반보다 낮게

눈동자는 크게

윤곽은 둥글게

특히 중요한 점은 눈동자를 천진난만하게 그리는 것!

아직 인생의 쓴맛 단맛을 모를 때지...

99

아이 체형에 균형감이 없다

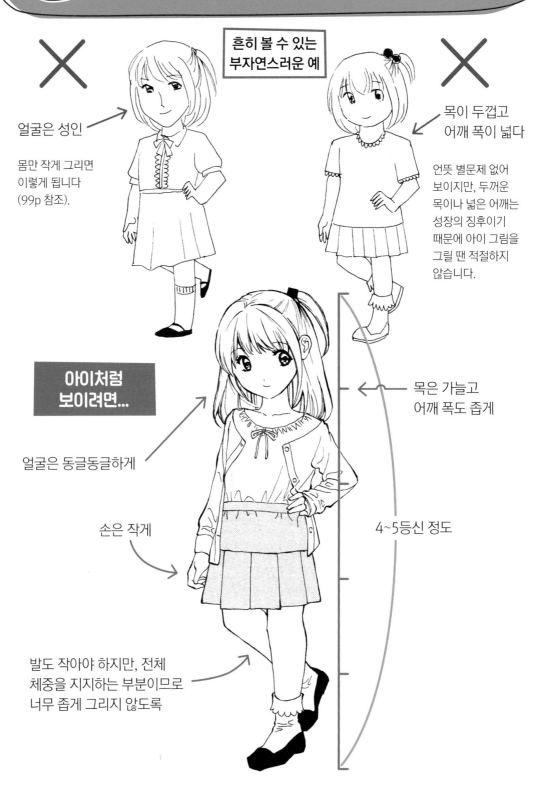

흔히 볼 수 있는 부자연스러운 예

얼굴은 성인

몸만 작게 그리면 이렇게 됩니다 (99p 참조).

목이 두껍고 어깨 폭이 넓다

언뜻 별문제 없어 보이지만, 두꺼운 목이나 넓은 어깨는 성장의 징후이기 때문에 아이 그림을 그릴 땐 적절하지 않습니다.

아이처럼 보이려면...

얼굴은 동글동글하게

손은 작게

목은 가늘고 어깨 폭도 좁게

4~5등신 정도

발도 작아야 하지만, 전체 체중을 지지하는 부분이므로 너무 좁게 그리지 않도록

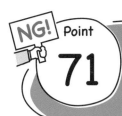

데포르메 캐릭터가 어린이처럼 보인다

데포르메 캐릭터와 어린이 그림은 뭐가 달라요?

어린이

데포르메 캐릭터

둘 다 작고 귀여운데...

데포르메 캐릭터란 아이 같은 얼굴에 몸집을 미니 사이즈로 표현하여 사랑스럽게 보이도록 한 캐릭터 일러스트를 말합니다.

⑧ 캐릭터 편

데포르메 캐릭터를 그리는 요령

❶ 2~4등신

❸ 목은 가늘게

❷ 머리는 크게 눈의 위치는 얼굴의 절반보다 아래에 있어야 귀여워 보인다.

❹ 어깨가 각지지 않도록

❺ 손발 끝은 생략해도 OK

❻ 전체적으로 유아 체형 혹은 굴곡이 없는 실루엣

2등신

이런 모습도 있다.

울트라 슬림

이런 모습도 있다.

데포르메 캐릭터가 귀여워 보이지 않는 흔한 예

밸런스가 안 맞는다

얼굴과 몸의 밸런스가 안 맞는다.

너무 대충 그린다

목과 손발 등이 명확하지 않는다.

실루엣으로 표현하는 것도 좋은 방법이에요.

101

뚱뚱한 아저씨를
길쭉하게 그린다

보통은 마른 캐릭터를 많이 그리므로 막상 뚱뚱한 아저씨를 그리려고 하면 이상하게 길쭉해져서 인상이 약해지는 그림을 자주 봅니다.

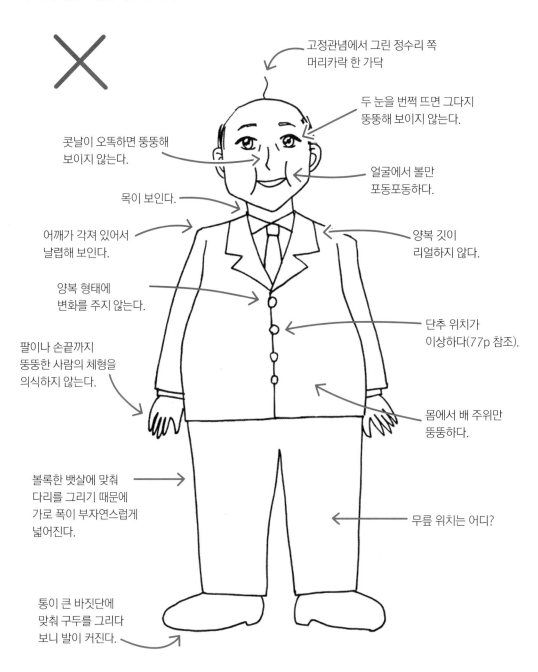

고정관념에서 그린 정수리 쪽
머리카락 한 가닥

두 눈을 번쩍 뜨면 그다지
뚱뚱해 보이지 않는다.

콧날이 오똑하면 뚱뚱해
보이지 않는다.

얼굴에서 볼만
포동포동하다.

목이 보인다.

어깨가 각져 있어서
날렵해 보인다.

양복 깃이
리얼하지 않다.

양복 형태에
변화를 주지 않는다.

단추 위치가
이상하다(77p 참조).

팔이나 손끝까지
뚱뚱한 사람의 체형을
의식하지 않는다.

몸에서 배 주위만
뚱뚱하다.

볼록한 뱃살에 맞춰
다리를 그리기 때문에
가로 폭이 부자연스럽게
넓어진다.

무릎 위치는 어디?

통이 큰 바짓단에
맞춰 구두를 그리다
보니 발이 커진다.

왼쪽 페이지에서는 뚱뚱한 아저씨 그림에서 흔히 보이는 NG 포인트를 살펴봤습니다. 아래는 잘 그린 그림처럼 보이는 포인트를 정리했어요.

뚱뚱한 사람은 실루엣이 동글동글하기 때문에 '귀여워' 보입니다. 그래서 아저씨라고 해도 의식적으로 '코믹'하거나 '유머러스'하게 그리면 뚱뚱한 캐릭터를 표현하기 쉬워요. 제가 그린 아저씨 일러스트와 왼쪽 페이지에 있는 일러스트를 비교하며 개선점을 찾아보세요.

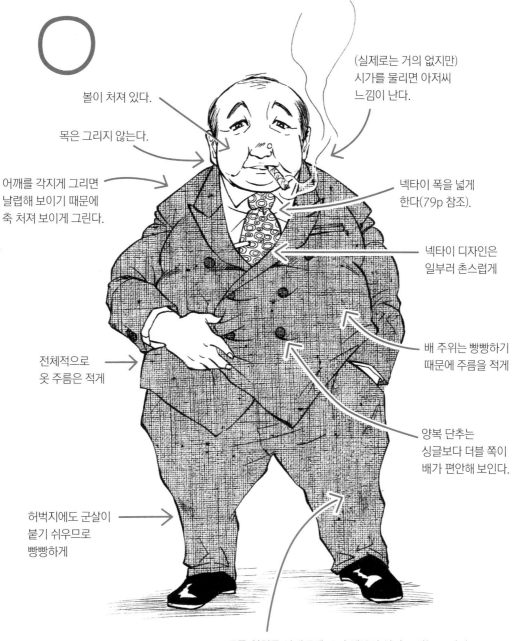

⑧ 캐릭터 편

볼이 처져 있다.

목은 그리지 않는다.

어깨를 각지게 그리면 날렵해 보이기 때문에 축 처져 보이게 그린다.

(실제로는 거의 없지만) 시가를 물리면 아저씨 느낌이 난다.

넥타이 폭을 넓게 한다(79p 참조).

넥타이 디자인은 일부러 촌스럽게

배 주위는 빵빵하기 때문에 주름을 적게

전체적으로 옷 주름은 적게

양복 단추는 싱글보다 더블 쪽이 배가 편안해 보인다.

허벅지에도 군살이 붙기 쉬우므로 빵빵하게

무릎 위치를 아래쪽에 두면 체중이 실려 보이는 효과가 있으므로 바지를 입고 있어도 꼭 이 점을 의식한다.

73

뚱뚱한 아저씨를 길쭉하게 그린다(알몸 편)

모든 캐릭터에 해당되는 이야기긴 하지만 옷을 그리기 전에 '알몸 상태를 생각한다'는 것은 신체 균형을 조절하는 데 매우 중요합니다(70p 참조).

102p~103p 에서는 양복을 입은 뚱뚱한 아저씨 그림의 포인트를 소개했는데, 많은 분들이 뚱뚱한 아저씨의 알몸 상태를 이미지화하기 어려워하는 것 같아 아래에 일러스트와 함께 포인트를 정리했어요. 뚱뚱한 사람을 그릴 때 아래의 알몸 포인트를 토대로 옷을 떠올려 보면 표현하기가 훨씬 수월해질 거에요.

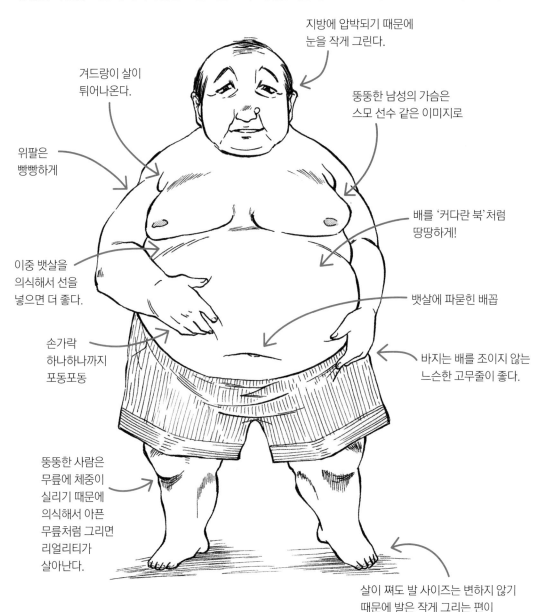

지방에 압박되기 때문에 눈을 작게 그린다.

겨드랑이 살이 튀어나온다.

뚱뚱한 남성의 가슴은 스모 선수 같은 이미지로

위팔은 빵빵하게

배를 '커다란 북'처럼 땅땅하게!

이중 뱃살을 의식해서 선을 넣으면 더 좋다.

뱃살에 파묻힌 배꼽

손가락 하나하나까지 포동포동

바지는 배를 조이지 않는 느슨한 고무줄이 좋다.

뚱뚱한 사람은 무릎에 체중이 실리기 때문에 의식해서 아픈 무릎처럼 그리면 리얼리티가 살아난다.

살이 쪄도 발 사이즈는 변하지 않기 때문에 발은 작게 그리는 편이 뚱뚱함을 강조하기 쉽다.

뚱뚱한 아주머니를 잘 못 그린다

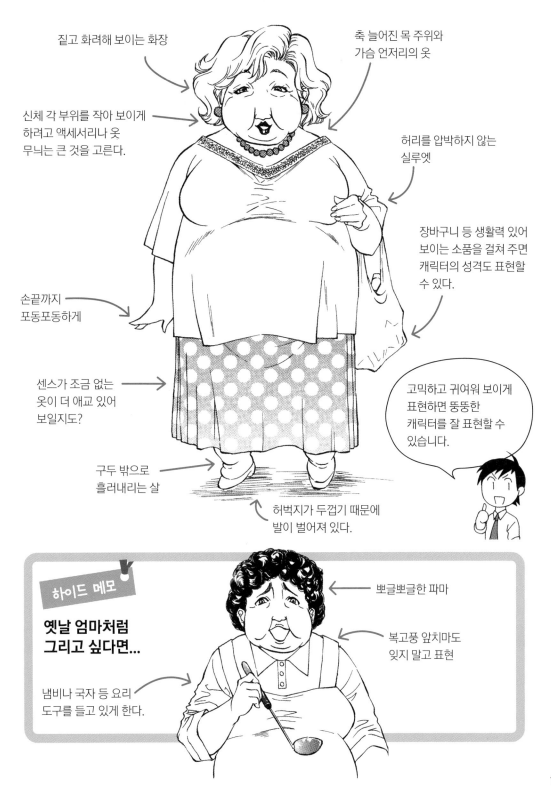

짙고 화려해 보이는 화장

축 늘어진 목 주위와 가슴 언저리의 옷

신체 각 부위를 작아 보이게 하려고 액세서리나 옷 무늬는 큰 것을 고른다.

허리를 압박하지 않는 실루엣

장바구니 등 생활력 있어 보이는 소품을 걸쳐 주면 캐릭터의 성격도 표현할 수 있다.

손끝까지 포동포동하게

센스가 조금 없는 옷이 더 애교 있어 보일지도?

고믹하고 귀여워 보이게 표현하면 뚱뚱한 캐릭터를 잘 표현할 수 있습니다.

구두 밖으로 흘러내리는 살

허벅지가 두껍기 때문에 발이 벌어져 있다.

하이드 메모

옛날 엄마처럼 그리고 싶다면...

냄비나 국자 등 요리 도구를 들고 있게 한다.

뽀글뽀글한 파마

복고풍 앞치마도 잊지 말고 표현

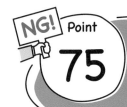
노인을 젊은이처럼 그린다

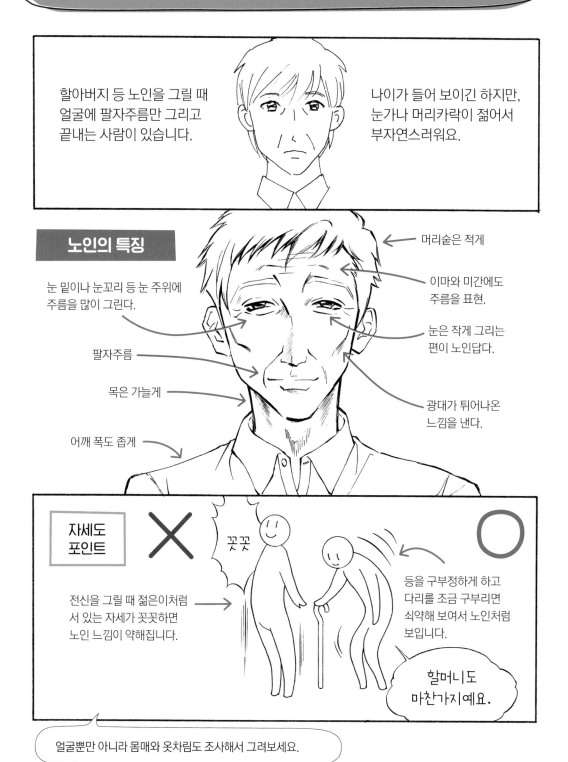

할아버지 등 노인을 그릴 때 얼굴에 팔자주름만 그리고 끝내는 사람이 있습니다.

나이가 들어 보이긴 하지만, 눈가나 머리카락이 젊어서 부자연스러워요.

노인의 특징

눈 밑이나 눈꼬리 등 눈 주위에 주름을 많이 그린다.

팔자주름

목은 가늘게

어깨 폭도 좁게

머리숱은 적게

이마와 미간에도 주름을 표현.

눈은 작게 그리는 편이 노인답다.

광대가 튀어나온 느낌을 낸다.

자세도 포인트

✕

꼿꼿

전신을 그릴 때 젊은이처럼 서 있는 자세가 꼿꼿하면 노인 느낌이 약해집니다.

○

등을 구부정하게 하고 다리를 조금 구부리면 쇠약해 보여서 노인처럼 보입니다.

할머니도 마찬가지예요.

얼굴뿐만 아니라 몸매와 옷차림도 조사해서 그려보세요.

동물 귀를 붙일 때 귀가 4개라는 문제에 맞닥뜨린다

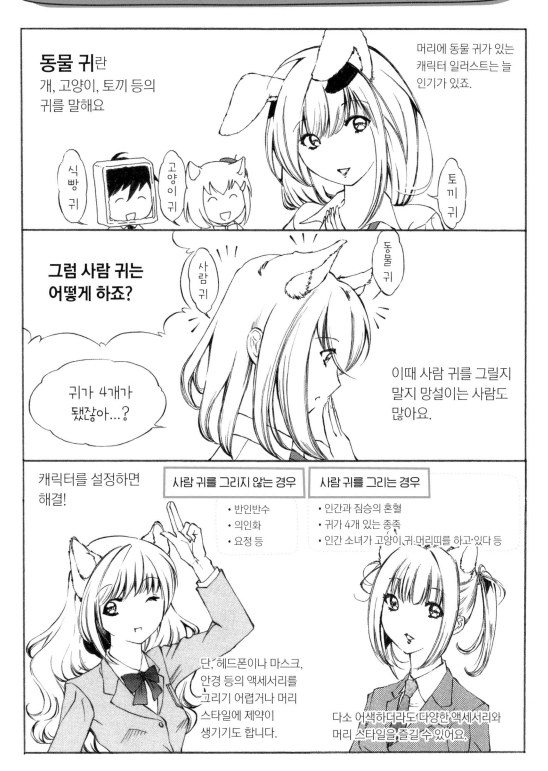

동물 귀란
개, 고양이, 토끼 등의 귀를 말해요

식빵귀

고양이귀

토끼귀

머리에 동물 귀가 있는 캐릭터 일러스트는 늘 인기가 있죠.

그럼 사람 귀는 어떻게 하죠?

사람귀

동물귀

귀가 4개가 됐잖아...?

이때 사람 귀를 그릴지 말지 망설이는 사람도 많아요.

캐릭터를 설정하면 해결!

사람 귀를 그리지 않는 경우	사람 귀를 그리는 경우
• 반인반수 • 의인화 • 요정 등	• 인간과 짐승의 혼혈 • 귀가 4개 있는 종족 • 인간 소녀가 고양이 귀 머리띠를 하고 있다 등

단, 헤드폰이나 마스크, 안경 등의 액세서리를 그리기 어렵거나 머리 스타일에 제약이 생기기도 합니다.

다소 어색하더라도 다양한 액세서리와 머리 스타일을 즐길 수 있어요.

동물 귀가 뿔처럼 되기 쉽다

동물 귀를 그릴 때 뿔이나 리본처럼 되는 경우가 있습니다.

뿔?

동물 귀처럼 안 보이네...

리본?

동물 귀를 귀엽게 그리는 방법이 뭘까?

평면적 ✕ ✕ ○ 입체적

자연스러운 동물 귀ー.

머리에 귀가 박힌 것이 아니라 뒷머리와 연결되어 있다고 생각하세요.

옆에서 보면…

귓속은 어떻게 그리지?

판타지 생물이니까 어떻게 그려도 OK예요.

삐죽삐죽하고 가는 털

복슬복슬한 털 뭉치

몽실몽실한 솜털

단, 모델 동물이 있는 경우에는 그 동물의 특징을 살려보세요.

그 밖에도 여러 가지 표현 방법이 있습니다.

귀 끝이 삐죽삐죽

이중

전체적으로 삐죽삐죽

귀엽게 보이는 법을 생각해 봐야겠죠

실제로는 존재하지 않는 생물이므로 귀엽고 멋있는 것을 우선시해서 그려주세요.

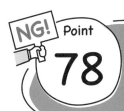

꼬리가 엉덩이에 꽂혀 있다

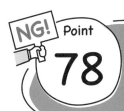

⑧ 캐릭터 편

79 천사 날개를 그리기가 어렵다

천사의 날개를 그리는
법은 크게 2가지
패턴으로 나뉩니다.

그리기
포인트

옆으로 펼쳐진 날개

접힌 날개

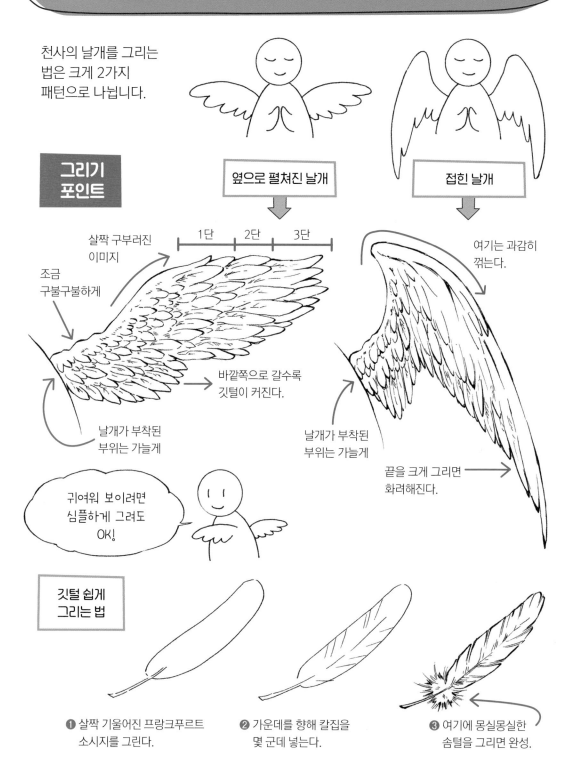

살짝 구부러진
이미지

조금
구불구불하게

1단 2단 3단

여기는 과감히
꺾는다.

바깥쪽으로 갈수록
깃털이 커진다.

날개가 부착된
부위는 가늘게

날개가 부착된
부위는 가늘게

끝을 크게 그리면
화려해진다.

귀여워 보이려면
심플하게 그려도
OK!

깃털 쉽게
그리는 법

❶ 살짝 기울어진 프랑크푸르트
소시지를 그린다.

❷ 가운데를 향해 칼집을
몇 군데 넣는다.

❸ 여기에 몽실몽실한
솜털을 그리면 완성.

악마의 날개가 부러진 우산 같다

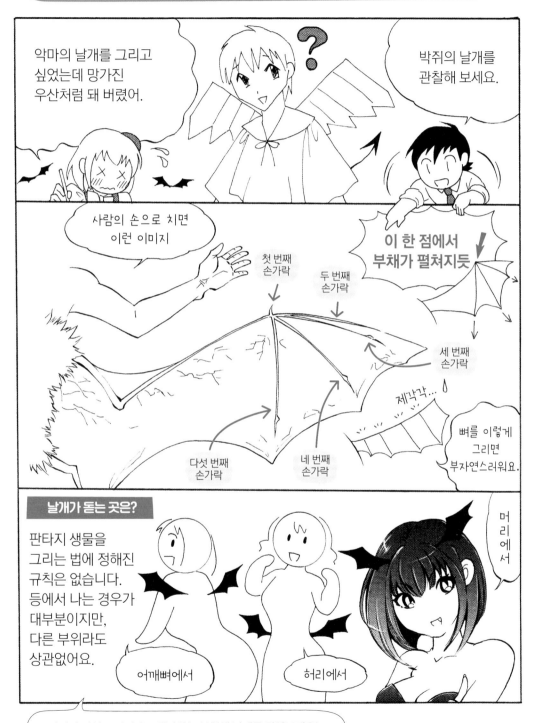

악마의 날개를 그리고 싶었는데 망가진 우산처럼 돼 버렸어.

박쥐의 날개를 관찰해 보세요.

⑧ 캐릭터 편

사람의 손으로 치면 이런 이미지

이 한 점에서 부채가 펼쳐지듯

첫 번째 손가락

두 번째 손가락

세 번째 손가락

제각각...

뼈를 이렇게 그리면 부자연스러워요.

다섯 번째 손가락

네 번째 손가락

날개가 돋는 곳은?

판타지 생물을 그리는 법에 정해진 규칙은 없습니다. 등에서 나는 경우가 대부분이지만, 다른 부위라도 상관없어요.

어깨뼈에서

허리에서

머리에서

자신이 귀엽고 멋지다고 생각하는 부위에 날개를 달아보세요!

 다른 사람의 그림을 보고 우울해졌다면?

'SNS에서 잘 그린 그림들을 보다가 내 그림을 보면 형편없는 그림 실력에 깜짝 놀란다'라는 고민 상담을 많이 받습니다. 또 '왜 저 사람은 저렇게 인기가 있지?'라는 생각에 괜히 주눅이 들어 힘이 빠지는 사람도 있는 듯하고요. 누군가는 게임이나 광고 등에 사용되는 프로 일러스트레이터의 그림을 보고 우울해지기도 합니다.

아름답고 매력적인 일러스트를 보면 기분이 좋아지면서도 '난 이렇게 멋지게 그릴 수 없어...'라는 생각에 괴로운 마음이 들기도 하지요. 그 기분, 저도 아주 잘 압니다.

그럼 왜 이렇게 괴로운 걸까요? 이유는 바로 나와 다른 사람을 비교하기 때문입니다. 일설에 따르면 사람이 불행에 이르는 가장 빠른 방법은 '나와 타인을 비교하는 일'이라고 해요. '주위엔 이렇게 뛰어난 사람이 많은데 난...'이라는 생각이 들면서 자기 긍정감이 낮아지고 기분이 한없이 우울해진다고 합니다.

다시 말해 다른 사람이 그린 멋진 그림을 보고 우울해하거나 힘이 빠지는 사람은 잘 그린 그림을 보면 순간적으로 '나는 안 돼', '나는 무능해'라는 마음에 사로잡히는 것이지요.

더불어 자신과 비교했을 때 상대가 뛰어나 보이면 질투심이 생기고, 상대를 따라잡기 힘들다고 느끼면 의욕을 잃기 쉽습니다. 프로인 저도 다른 사람이 그린 멋진 그림을 보고 종종 '도저히 못 따라잡겠다'라고 생각할 때가 있을 정도니까요. 왕성하게 활동하는 만화가나 화가를 보면 자신이 하찮은 존재처럼 느껴지기도 합니다.

'괴로우면 안 보면 되지'라고 하는 사람도 있는데, 현재 인터넷과 떼려야 뗄 수 없는 생활을 하고 있는 우리가 타인의 그림을 보지 않고 산다는 것은 불가능하지 않을까요?

그래서 전 그럴 때 이렇게 생각하기로 했습니다. '그 사람에게는 그 사람의 싸움이 있고, 내게는 나와의 싸움이 있다'라고요.

라이벌이 많은 만화가의 세계에선
누구나 우울한 경험을 겪었을 테죠.

그림이나 만화를 그리는 사람의 공통점은 '모두 무언가와 싸우고 있다'는 것입니다. 그것은 무언가를 성취하고 싶다는 목표일 수도 있고, 무언가를 얻기 위한 목적일 수도 있습니다. 사람에 따라서는 자신의 큰 콤플렉스나 실패를 원동력으로 삼아 성장할 수도 있겠지요. 어떤 사람에게는 슬픈 과거와 분노가 에너지원이 되기도 합니다.

그렇게 생각하면 여러분 자신도 어떤 목표나 목적을 위해 그림이나 만화를 그리고 있다는 점을 발견할 수 있지 않을까요?

'나와의 싸움'을 떠올리면, 남과 나를 비교할 때가 아니라는 것, 남과 나를 비교해 봤자 그 목적은 달성되지 않는다는 사실을 알게 됩니다.

'지금 남과 비교하고 있을 때가 아니다'라는 생각을 할 수 있다면 '현재 내가 해야 할 일'이 보입니다.

또 한 가지. 아까 '다른 사람과 비교하는 일은 불행에 이르는 가장 빠른 방법'이라고 말씀드렸는데, 나와 다른 사람을 비교하는 게 꼭 나쁜 것만은 아니라는 사실도 알아주셨으면 해요.

'저 사람은 저렇게 그림을 잘 그리는데, 나는…'이라는 생각이 든다면, 그 사람의 그림은 무엇이 훌륭한지, 왜 매력적으로 보이는지를 분석해 보셨으면 좋겠어요. 그런 다음 '나도 그 부분을 본받을 수는 없을까'라고 생각하며 할 수 있는 건 다 해 보는 거예요.

그러면 슬프거나 우울한 기분이 의욕을 불러일으키는 동력이 될 수도 있습니다.

타인과 자신을 비교하면서 '그런 내가 싫다'며 나 자신을 비난하는 사람은, 비교를 통해 '내가 무엇을 얻을 수 있는지'를 곰곰이 생각해 보세요. 울적한 기분이 의욕을 부르고, 성장의 발판이 될 수도 있습니다. 괜찮아요!

전신은
하나로
이어져
있다!

제9장

표정·동작 편

다채로운 표정과 움직임이 있는 인물을 그리는 일은 즐겁습니다. 일러스트는
물론 만화의 세계에서는 인물의 풍부한 동작이 요구되지요. 지금까지 한 번도
시도해 보지 못한 표정이나 움직임을 그려보면 어떨까요? 우리는 뭔가 새로운
점을 깨닫고 발견했을 때 성장할 수 있습니다.

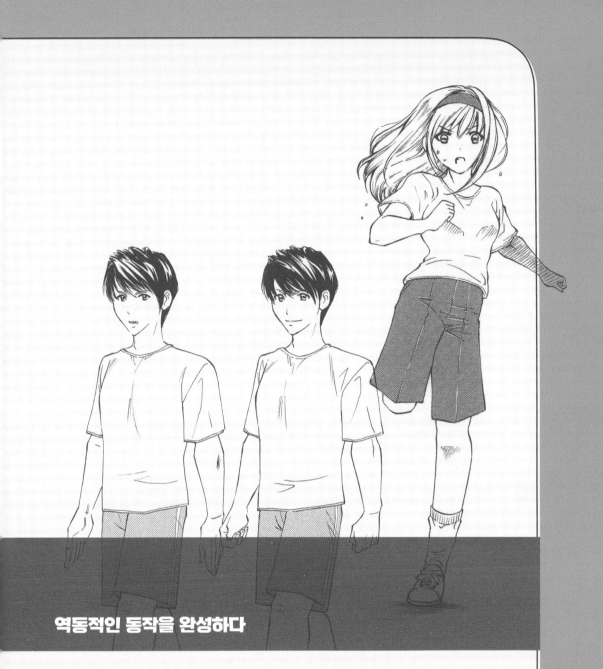

역동적인 동작을 완성하다

늘 비슷한 표정만 짓는다

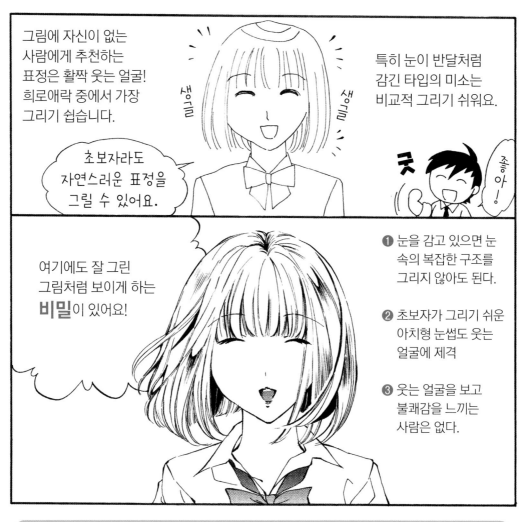

그림에 자신이 없는 사람에게 추천하는 표정은 활짝 웃는 얼굴! 희로애락 중에서 가장 그리기 쉽습니다.

초보자라도 자연스러운 표정을 그릴 수 있어요.

생글 생글

굿

좋아ㅡ.

특히 눈이 반달처럼 감긴 타입의 미소는 비교적 그리기 쉬워요.

여기에도 잘 그린 그림처럼 보이게 하는 **비밀**이 있어요!

❶ 눈을 감고 있으면 눈 속의 복잡한 구조를 그리지 않아도 된다.

❷ 초보자가 그리기 쉬운 아치형 눈썹도 웃는 얼굴에 제격

❸ 웃는 얼굴을 보고 불쾌감을 느끼는 사람은 없다.

자신의 그림에 '좋아요'가 많아졌으면 하거나 수준급의 그림으로 보이고 싶은 사람은 생글생글 웃는 캐릭터를 적극적으로 그려보세요.

하트를 그린다든가

웃는 얼굴은 현실 세계에서도 이차원 세계에서도 모두가 행복해지는 마법의 표정입니다!

손을 갖다 댄다든가

하이드 메모

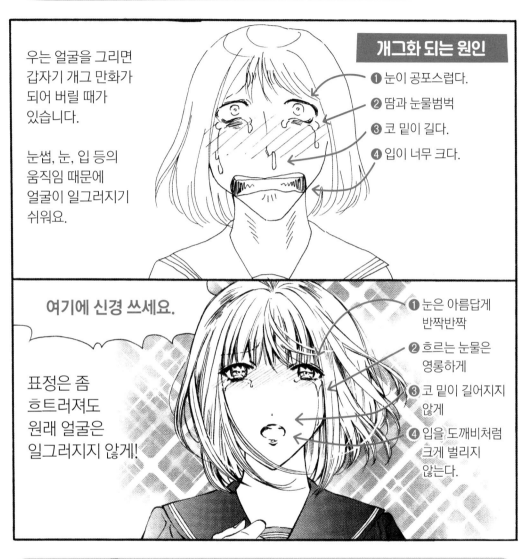

우는 얼굴이 개그 만화 같다

우는 얼굴을 그리면
갑자기 개그 만화가
되어 버릴 때가
있습니다.

눈썹, 눈, 입 등의
움직임 때문에
얼굴이 일그러지기
쉬워요.

개그화 되는 원인

❶ 눈이 공포스럽다.

❷ 땀과 눈물범벅

❸ 코 밑이 길다.

❹ 입이 너무 크다.

여기에 신경 쓰세요.

표정은 좀
흐트러져도
원래 얼굴은
일그러지지 않게!

❶ 눈은 아름답게
반짝반짝

❷ 흐르는 눈물은
영롱하게

❸ 코 밑이 길어지지
않게

❹ 입을 도깨비처럼
크게 벌리지
않는다.

하이드 메모

운다는 것은 복받친 감정이 흘러나오는 것이
므로 아무리 예쁜 사람이라도 표정이 일그러
지기 마련입니다. 그래서 오른쪽과 같은 표정
이 틀렸다고는 할 수 없지만, 자신이 전달하고
싶은 표정인지를 반드시 확인해 주세요.

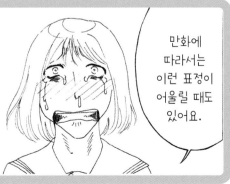

만화에
따라서는
이런 표정이
어울릴 때도
있어요.

 아니 — 생략

⑨ 표정·동작 편

117

화난 얼굴이 너무 싱겁다

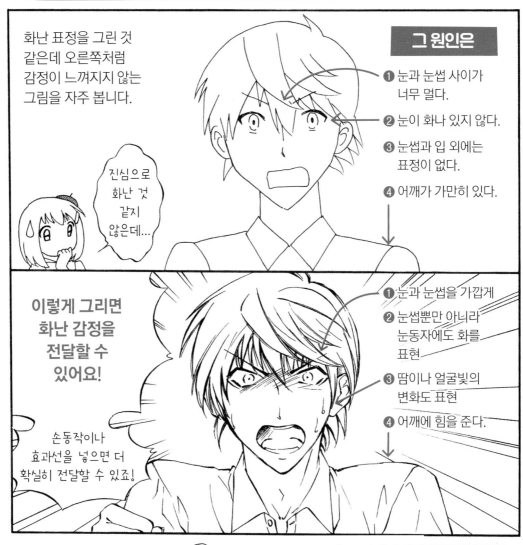

화난 표정을 그린 것 같은데 오른쪽처럼 감정이 느껴지지 않는 그림을 자주 봅니다.

진심으로 화난 것 같지 않은데...

그 원인은

❶ 눈과 눈썹 사이가 너무 멀다.

❷ 눈이 화나 있지 않다.

❸ 눈썹과 입 외에는 표정이 없다.

❹ 어깨가 가만히 있다.

이렇게 그리면 화난 감정을 전달할 수 있어요!

손동작이나 효과선을 넣으면 더 확실히 전달할 수 있죠!

❶ 눈과 눈썹을 가깝게

❷ 눈썹뿐만 아니라 눈동자에도 화를 표현

❸ 땀이나 얼굴빛의 변화도 표현

❹ 어깨에 힘을 준다.

하이드 메모

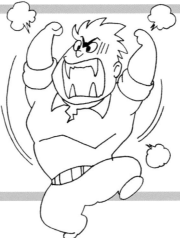

만화 캐릭터는 과장될 정도로 감정을 표현하는 게 좋아요. 일러스트를 보는 사람이 한순간에 상황을 이해할 수 있도록 그려야 해요.

미국의 애니메이션은 표정이나 동작이 굉장히 과장되었지요. 그건 나이를 불문하고 어떤 나라든 어떤 문화의 사람이 보든 공감할 수 있도록 배려했기 때문입니다.

문워크처럼 걷는다

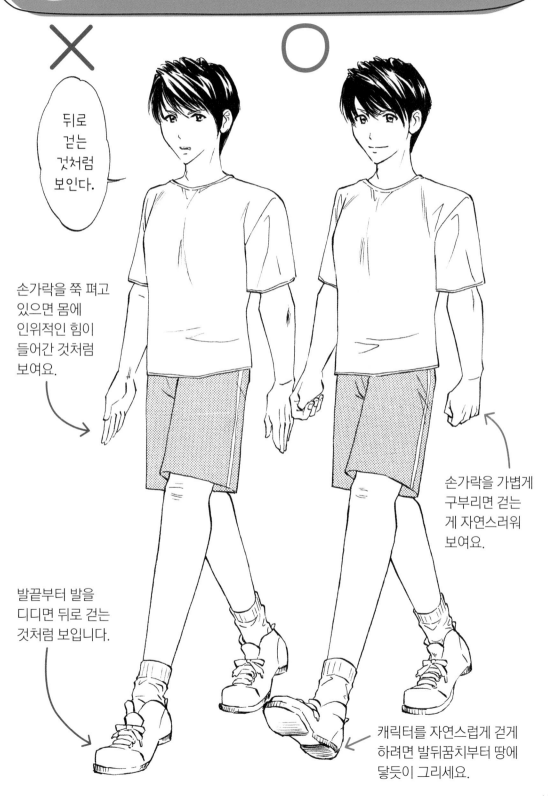

✕

뒤로 걷는 것처럼 보인다.

○

손가락을 쭉 펴고 있으면 몸에 인위적인 힘이 들어간 것처럼 보여요.

⑨ 표정·동작 편

손가락을 가볍게 구부리면 걷는 게 자연스러워 보여요.

발끝부터 발을 디디면 뒤로 걷는 것처럼 보입니다.

캐릭터를 자연스럽게 걷게 하려면 발뒤꿈치부터 땅에 닿듯이 그리세요.

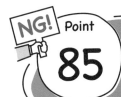

달리는 모습으로 보이지 않는다

손발이 나가는 방향이 틀리진 않았는데 달리고 있는 것처럼 보이지 않네...

이렇게 하면 달리는 것처럼 보인다!

달리고 있는 것처럼 보이지 않는

원인은...

×

어디를 고쳐야 하지?

○

표정이 진지하지 않다.

몸이 직선적이어서 움직임이 느껴지지 않는다.

발끝으로 서 있는 것처럼 보인다. 혹은 땅에 발이 붙어 있지 않다.

땀 등을 연출

몸 전체에 입체감이 없어 다리가 막대기 같다.

머리카락을 좌우로 휘날리게

필사적인 표정도 중요

몸을 비틀어 움직임을 표현한다.

다리를 힘차게 들어 올린다.

발을 앞으로 내밀어 땅을 단단히 밟고 있는 것처럼 그린다.

만세 포즈를 그렸는데 외계인이?

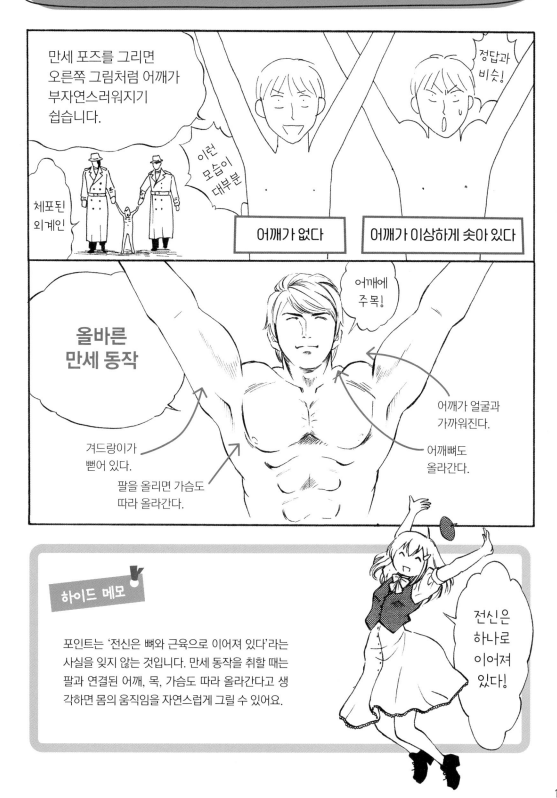

만세 포즈를 그리면 오른쪽 그림처럼 어깨가 부자연스러워지기 쉽습니다.

정답과 비슷!

체포된 외계인

이런 모습이 대부분

어깨가 없다

어깨가 이상하게 솟아 있다

⑨ 표정·동작 편

올바른 만세 동작

어깨에 주목!

겨드랑이가 뻗어 있다.

팔을 올리면 가슴도 따라 올라간다.

어깨가 얼굴과 가까워진다.

어깨뼈도 올라간다.

하이드 메모

포인트는 '전신은 뼈와 근육으로 이어져 있다'라는 사실을 잊지 않는 것입니다. 만세 동작을 취할 때는 팔과 연결된 어깨, 목, 가슴도 따라 올라간다고 생각하면 몸의 움직임을 자연스럽게 그릴 수 있어요.

전신은 하나로 이어져 있다!

펀치가 약해 보인다

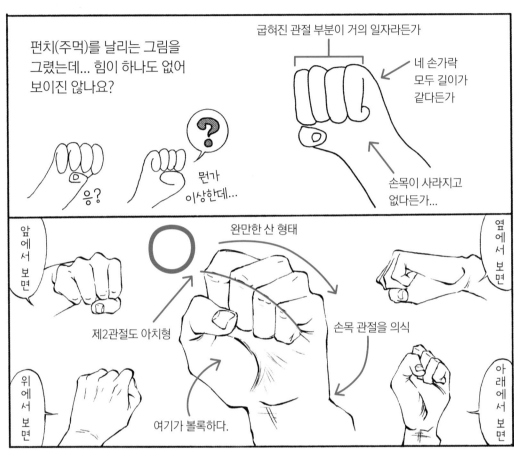

펀치(주먹)를 날리는 그림을 그렸는데... 힘이 하나도 없어 보이진 않나요?

응?

뭔가 이상한데...

굽혀진 관절 부분이 거의 일자라든가

네 손가락 모두 길이가 같다든가

손목이 사라지고 없다든가...

앞에서 보면

완만한 산 형태

제2관절도 아치형

여기가 볼록하다.

손목 관절을 의식

옆에서 보면

위에서 보면

아래에서 보면

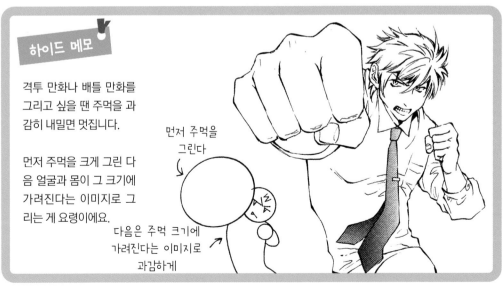

하이드 메모

격투 만화나 배틀 만화를 그리고 싶을 땐 주먹을 과감히 내밀면 멋집니다.

먼저 주먹을 크게 그린 다음 얼굴과 몸이 그 크기에 가려진다는 이미지로 그리는 게 요령이에요.

먼저 주먹을 그린다

다음은 주먹 크기에 가려진다는 이미지로 과감하게

키스신에서 왜 한 사람 얼굴만 커다래질까?

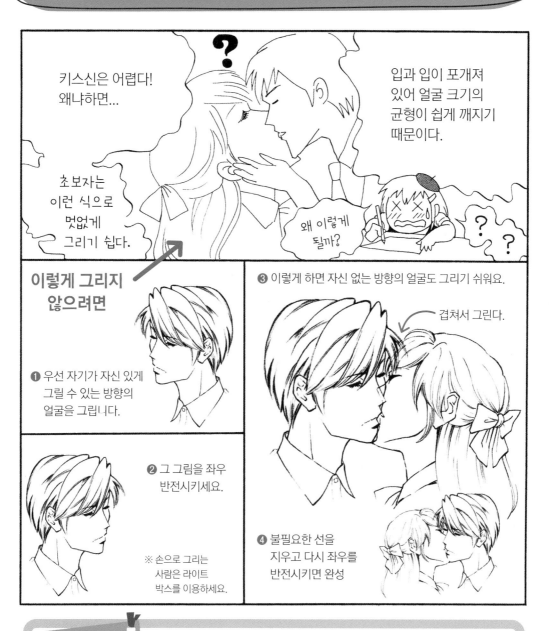

키스신은 어렵다! 왜냐하면...

입과 입이 포개져 있어 얼굴 크기의 균형이 쉽게 깨지기 때문이다.

초보자는 이런 식으로 멋없게 그리기 쉽다.

왜 이렇게 될까?

이렇게 그리지 않으려면

❶ 우선 자기가 자신 있게 그릴 수 있는 방향의 얼굴을 그립니다.

❷ 그 그림을 좌우 반전시키세요.

※ 손으로 그리는 사람은 라이트 박스를 이용하세요.

❸ 이렇게 하면 자신 없는 방향의 얼굴도 그리기 쉬워요.

겹쳐서 그린다.

❹ 불필요한 선을 지우고 다시 좌우를 반전시키면 완성

하이드 메모

라이트 박스를 사용한 포즈집도 판매되고 있기 때문에 그 안에 있는 키스 장면을 따서 그려도 되겠죠. 다만 이럴 경우 포즈집에 없는 각도나 앵글 그림은 그릴 수 없거나, 자신의 도안으로는 그리기 힘들다는 결점이 있습니다.

⑨ 표정·동작 편

아이템 편

캐릭터의 몸에 지닌 아이템도 예쁘게 그린다면 더 화려하고 멋진 그림을 완성할 수 있습니다. 특히 여성 만화나 일러스트는 캐릭터에 예쁜 장식품을 더하면 시선을 확 끌 수 있죠. 이번 장에서는 늘 인기 있는 아이템을 쉽게 그리기 위한 힌트와 요령을 담았습니다.

모양이 조금 비뚤비뚤해도 괜찮아요.
작게 그려 넣기만 해도 레이스로 보인답니다.
한번 그려보세요.

사소한 부분을 센스 있게 그린다

안경이 얼굴에 달라붙어 있다

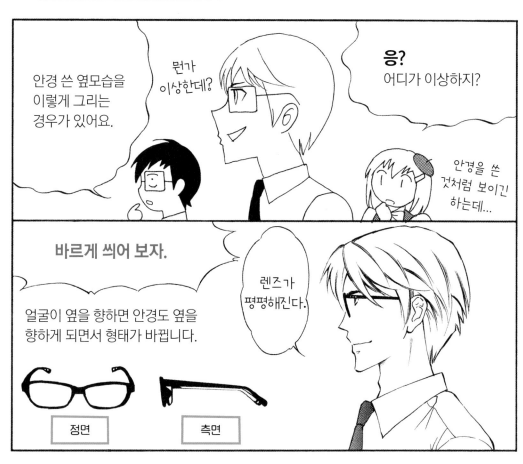

안경 쓴 옆모습을 이렇게 그리는 경우가 있어요.

뭔가 이상한데?

응?
어디가 이상하지?

안경을 쓴 것처럼 보이긴 하는데...

바르게 씌어 보자.

얼굴이 옆을 향하면 안경도 옆을 향하게 되면서 형태가 바뀝니다.

렌즈가 평평해진다.

정면

측면

하이드 메모

이는 사람의 얼굴을 입체적으로 생각하지 않는다는 것을 보여주는 예시입니다.
머리로는 알고 있는데 그림으로 표현하기가 어렵다면 '섬세하게 관찰'해 보세요.

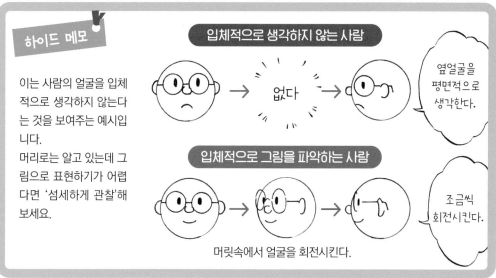

입체적으로 생각하지 않는 사람

없다

옆얼굴을 평면적으로 생각한다.

입체적으로 그림을 파악하는 사람

조금씩 회전시킨다.

머릿속에서 얼굴을 회전시킨다.

리본 구조가 부자연스럽다

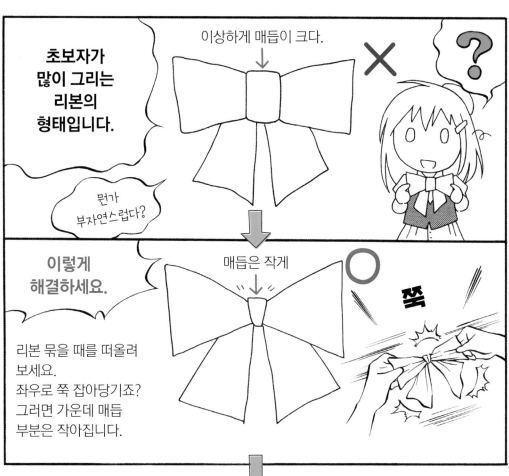

초보자가
많이 그리는
리본의
형태입니다.

이상하게 매듭이 크다.

×

뭔가
부자연스럽다?

이렇게
해결하세요.

매듭은 작게

○

쭉

리본 묶을 때를 떠올려
보세요.
좌우로 쭉 잡아당기죠?
그러면 가운데 매듭
부분은 작아집니다.

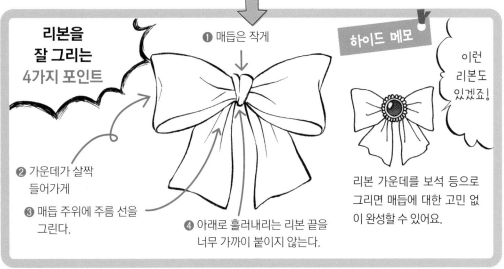

리본을
잘 그리는
4가지 포인트

❶ 매듭은 작게

하이드 메모

이런
리본도
있겠죠!

❷ 가운데가 살짝
들어가게

❸ 매듭 주위에 주름 선을
그린다.

❹ 아래로 흘러내리는 리본 끝을
너무 가까이 붙이지 않는다.

리본 가운데를 보석 등으로
그리면 매듭에 대한 고민 없
이 완성할 수 있어요.

⑩
아
이
템
편

91

손톱을 신경 쓰지 않는다

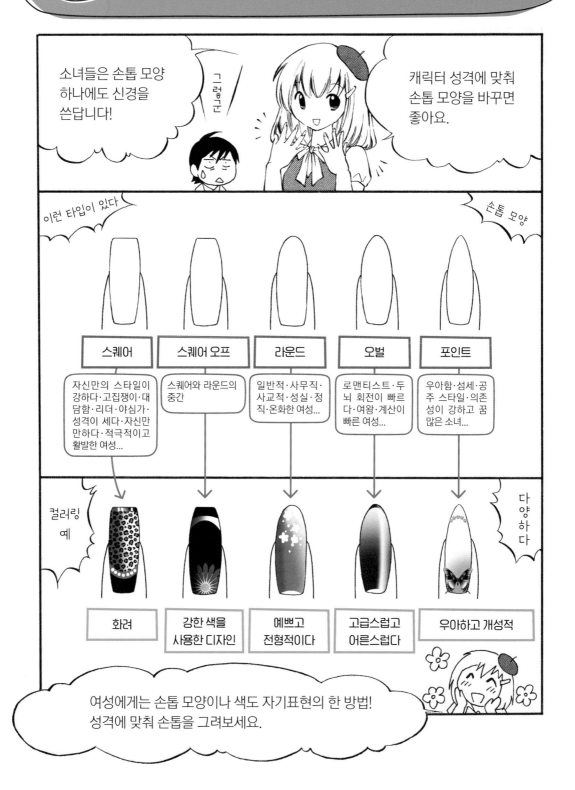

소녀들은 손톱 모양 하나에도 신경을 쓴답니다!

그렇구

캐릭터 성격에 맞춰 손톱 모양을 바꾸면 좋아요.

이런 타입이 있다

손톱 모양

스퀘어	스퀘어 오프	라운드	오벌	포인트
자신만의 스타일이 강하다·고집쟁이·대담함·리더·야심가·성격이 세다·자신만만하다·적극적이고 활발한 여성…	스퀘어와 라운드의 중간	일반적·사무직·사교적·성실·정직·온화한 여성…	로맨티스트·두뇌 회전이 빠르다·여왕·계산이 빠른 여성…	우아함·섬세·공주 스타일·의존성이 강하고 꿈 많은 소녀…

컬러링 예

다양하다

화려	강한 색을 사용한 디자인	예쁘고 전형적이다	고급스럽고 어른스럽다	우아하고 개성적

여성에게는 손톱 모양이나 색도 자기표현의 한 방법!
성격에 맞춰 손톱을 그려보세요.

레이스를 복잡하게 생각한다

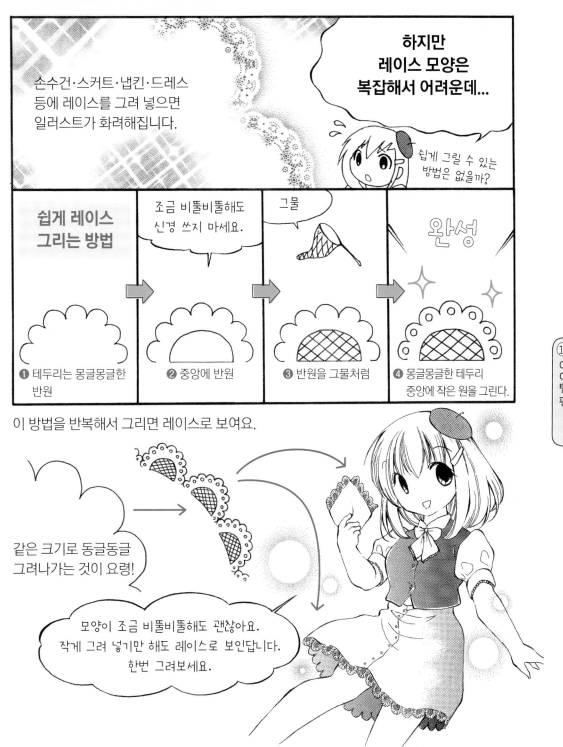

손수건·스커트·냅킨·드레스 등에 레이스를 그려 넣으면 일러스트가 화려해집니다.

하지만 레이스 모양은 복잡해서 어려운데...

쉽게 그릴 수 있는 방법은 없을까?

쉽게 레이스 그리는 방법

조금 비뚤비뚤해도 신경 쓰지 마세요.

그물

완성

❶ 테두리는 몽글몽글한 반원

❷ 중앙에 반원

❸ 반원을 그물처럼

❹ 몽글몽글한 테두리 중앙에 작은 원을 그린다.

⑩ 아이템편

이 방법을 반복해서 그리면 레이스로 보여요.

같은 크기로 동글동글 그려나가는 것이 요령!

모양이 조금 비뚤비뚤해도 괜찮아요. 작게 그려 넣기만 해도 레이스로 보인답니다. 한번 그려보세요.

장미꽃 그리기가 어렵다

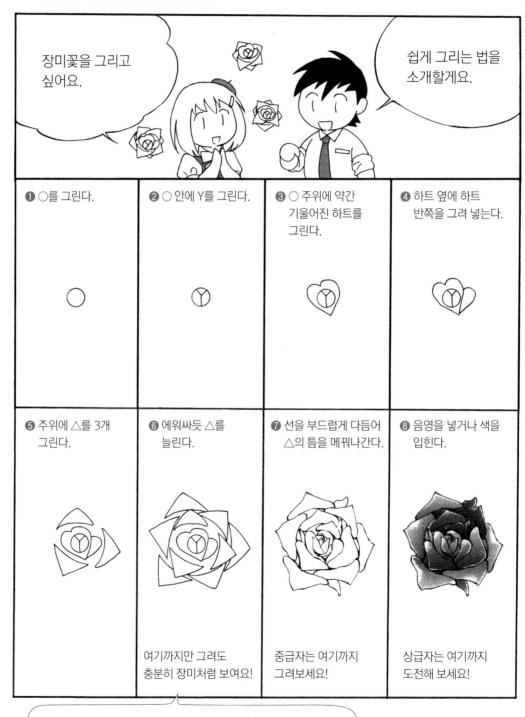

 프로 데뷔는 젊은 사람이 유리하다?

'○살부터 프로를 목표로 하는 건 힘들까요?'라는 질문을 자주 받습니다. 만화가나 일러스트레이터는 나이 제한이 없어요. 프로 데뷔는 20대분들이 압도적으로 많지만, 40대나 50대라도 프로로 데뷔할 가능성은 얼마든지 있답니다.

다만, '무엇을 표현하고 싶은지'가 큰 영향을 미쳐요. 예를 들어 여성이 주로 보는 '같은 반 옆자리에 앉은 남학생에게 가슴이 두근거린다…!'라는 설정의 청춘 연애 만화는 젊은 사람이 그리는 게 더 리얼리티가 살겠죠. 반면 '주부의 육아 분투기' 같은 에세이 만화는 30, 40대 주부가 그려야 큰 공감을 불러일으킬 수 있습니다.

남성을 위한 만화도 마찬가지예요. 판타지 만화나 모험 만화 등은 젊은 사람이 그려야 역동적인 에너지를 느낄 수 있는 반면, 직업 만화나 전문 분야에 특화된 만화는 나이가 좀 있는 사람이 그려야 더 생동감 있게 전달되는 경우가 있습니다. 소년 만화는 소녀 만화보다 사회성이 요구되기 때문에 작가의 지식이나 경험치가 작품을 매력적으로 만드는 경우가 많아요.

다른 일반적인 직업들과 마찬가지로 만화가도 젊은 사람에게 더 미래가 보장되는 직업인 것은 맞지만, 인생 경험이 있는 사람 혹은 나이 든 사람만이 표현할 수 있는 세계도 있습니다. 그런 세계에서 승부를 건다면 오히려 나이가 유리하게 작용할 수도 있어요.

일러스트레이터도 마찬가지입니다. 일러스트만 해도 다양한 장르가 있어서 '나는 누구에게, 어떤 그림을 그려줄 수 있는가'라는 점을 고민하다 보면 프로의 길이 열릴 거예요. 지금은 개인 그림 판매도 인터넷상에서 쉽게 이루어지기 때문에 오늘부터라도 당장 일러스트레이터나 만화가로 데뷔할 수 있습니다.

다만 95p에서도 언급했듯이, 여기서도 만화가나 일러스트레이터를 아티스트와 혼동하지 않는 것이 중요해요. 일러스트와 만화 모두 일단 상대의 니즈가 있고, 거기에 응해야 돈이 되는 세계입니다. 하지만 대다수는 '내가 좋아하는 그림만 그리고, 그것이 팔리기만'을 원하지요. 그건 아티스트에 가깝다고 보시면 돼요.

난 이게 좋아!

제11장
기술·마인드 편

일러스트나 만화를 그리다 보면 반드시 부딪히게 되는 것이 '마음가짐'입니다. 기술을 터득하는 것도 중요하지만 그것만으로는 꿈을 달성하기 어려워요. 이번 장에서는 수많은 만화가가 고민하는 '무엇을 위해 기술을 습득하는가', '왜 인정받고 싶은가' 등에 대하여 다룹니다. 칼럼도 참고해 주세요.

프로를 향한 출발점을 알다

그림에 입체감이 없다

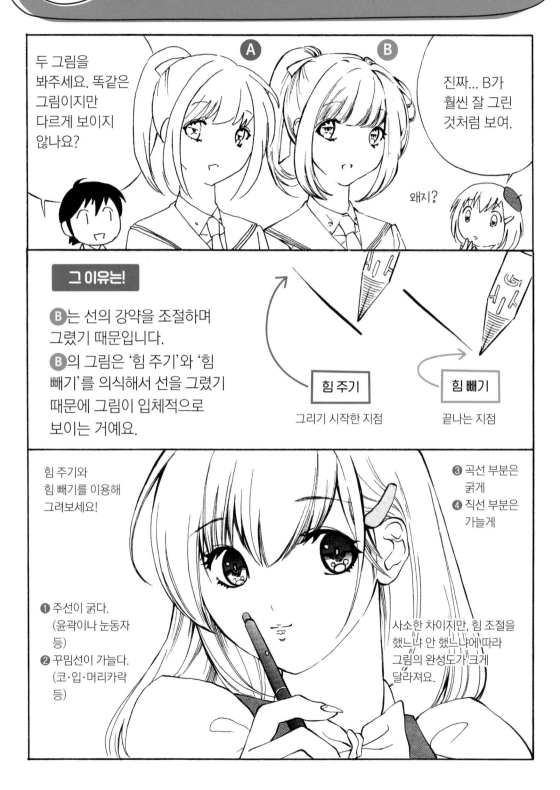

두 그림을 봐주세요. 똑같은 그림이지만 다르게 보이지 않나요?

A **B**

진짜... B가 훨씬 잘 그린 것처럼 보여.

왜지?

그 이유는!

B는 선의 강약을 조절하며 그렸기 때문입니다.

B의 그림은 '힘 주기'와 '힘 빼기'를 의식해서 선을 그렸기 때문에 그림이 입체적으로 보이는 거예요.

힘 주기
그리기 시작한 지점

힘 빼기
끝나는 지점

힘 주기와 힘 빼기를 이용해 그려보세요!

❸ 곡선 부분은 굵게
❹ 직선 부분은 가늘게

❶ 주선이 굵다. (윤곽이나 눈동자 등)
❷ 꾸밈선이 가늘다. (코·입·머리카락 등)

사소한 차이지만, 힘 조절을 했느냐 안 했느냐에 따라 그림의 완성도가 크게 달라져요.

물체의 질감을 간과하기 쉽다

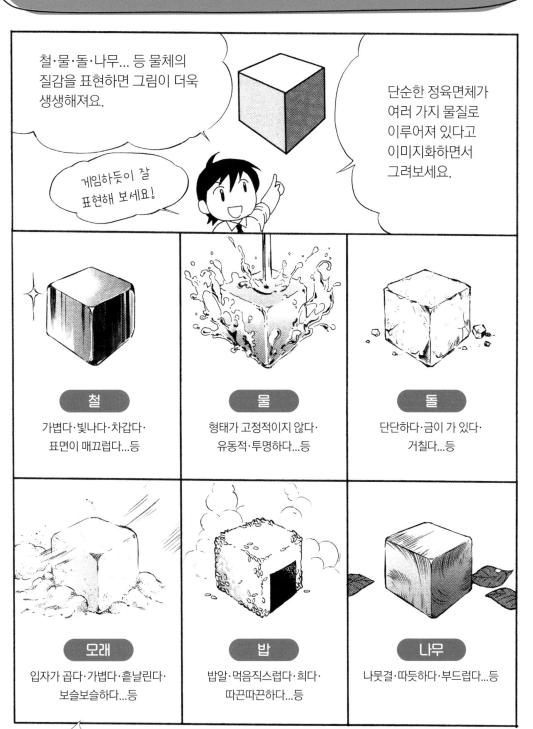

철·물·돌·나무... 등 물체의 질감을 표현하면 그림이 더욱 생생해져요.

게임하듯이 잘 표현해 보세요!

단순한 정육면체가 여러 가지 물질로 이루어져 있다고 이미지화하면서 그려보세요.

철

가볍다·빛나다·차갑다· 표면이 매끄럽다...등

물

형태가 고정적이지 않다· 유동적·투명하다...등

돌

단단하다·금이 가 있다· 거칠다...등

모래

입자가 곱다·가볍다·흩날린다· 보슬보슬하다...등

밥

밥알·먹음직스럽다·희다· 따끈따끈하다...등

나무

나뭇결·따뜻하다·부드럽다...등

⑪ 기술·마인드 편

그 밖에도 다양한 물질을 생각해 보세요! 친구들과 놀이하듯 그려도 좋겠죠!

NG! Point 96

그림이 촌스럽다는 소리를 자주 듣는다

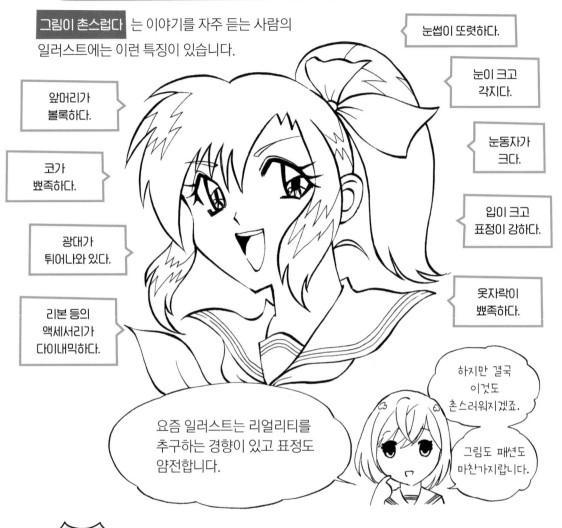

그림이 촌스럽다 는 이야기를 자주 듣는 사람의 일러스트에는 이런 특징이 있습니다.

눈썹이 또렷하다.

눈이 크고 각지다.

눈동자가 크다.

입이 크고 표정이 강하다.

옷자락이 뾰족하다.

앞머리가 볼록하다.

코가 뾰족하다.

광대가 튀어나와 있다.

리본 등의 액세서리가 다이내믹하다.

요즘 일러스트는 리얼리티를 추구하는 경향이 있고 표정도 얌전합니다.

하지만 결국 이것도 촌스러워지겠죠.

그림도 패션도 마찬가지랍니다.

하지만 사실
위와 같은 이유 외에도 그림이 시대에 뒤처져 보이는 사람이 있어요. ❶표현력이 약하다. ❷마무리가 엉성하다. 이 두 가지가 그림을 촌스러워 보이게 하는 큰 원인이에요.

그리고
현재 유행하는 스타일이 아니더라도 자신의 철학이나 신념을 갖고 그린 그림은 매력적으로 보입니다. 실제로 그림체가 촌스러워도 인기 있는 작가들이 있어요.

유행을 좇는 것도 중요하지만 그것만 신경 쓰다 보면 매력이나 개성이 사라져 버립니다. 패션도 항상 유행만 좇으며 '다른 사람들과 똑같이 하고 다녀야 안심된다'라고 하는 사람이 있지요. 하지만 그건 '나는 개성이 없다'라고 말하는 것과도 같습니다.
그림도 유행만 좇는 그림은 인정받지 못해요. 데뷔하고 나서 3년 후, 5년 후, 10년 후가 되면 지금의 내 그림은 촌스러워지고 말 테니까요...

NG! Point 97

개성을 잃기 쉽다

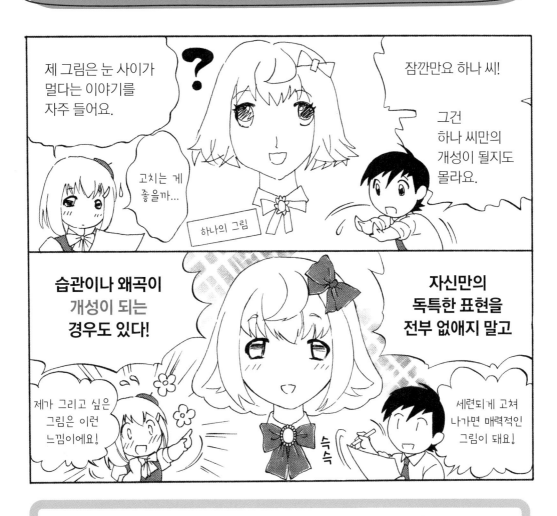

제 그림은 눈 사이가 멀다는 이야기를 자주 들어요.

?

고치는 게 좋을까...

하나의 그림

잠깐만요 하나 씨!

그건 하나 씨만의 개성이 될지도 몰라요.

습관이나 왜곡이 개성이 되는 경우도 있다!

제가 그리고 싶은 그림은 이런 느낌이에요!

자신만의 독특한 표현을 전부 없애지 말고

세련되게 고쳐 나가면 매력적인 그림이 돼요!

슥슥

개성이란 뭘까?

개성이란 '오리지널리티'나 '독자성'이 라고도 표현되며, 그 사람의 습관, 독특한 가치관이나 표현 방법에서 나옵니다. 사람들이 '서툴다'고 말하는 점이 어쩌면 여러분의 특색이 될지도 몰라요. 그것이 보는 사람을 끌어당기는 매력이 되기도 합니다.

작가의 개성을 살리면서 레벨 업시킨 페가수스 하이드의 일러스트 첨삭은 142p부터!

SNS의 악플에 신경 쓴다

열심히 그린 만큼 다들 좋게 봐주면 좋겠는데 악플이 달리다니 속상해...

'좋아요' 안 눌러주면 어떡하지...

신경 쓰지 말라고 해도 신경 쓰이죠?

그럴 땐 하나 씨가 왜 SNS에 공개하고 싶은지를 생각해 보세요.

하이드 메모

SNS에 그림을 올리는 이유

자기만족을 위해
• 비공개 계정에 올린다.
• SNS에 공개할 필요가 있는지 생각한다.

그림 실력을 향상시키기 위해
• 부정적인 코멘트가 달려도 좋다는 각오로 공개한다.
• 악플도 긍정적으로 받아들인다.
• 타인에게 공개하면 실력이 향상된다고 생각한다.

프로가 되기 위해
• 프로가 되면 더 혹독한 말을 들을 것 같아서 그 두려움을 극복하기 위해 일부러 공개한다(프로가 되면 언젠가는 일반인에게 공개해야겠지요).

동료와의 커뮤니케이션
• 친구들만 볼 수 있는 비공개 계정이나 게시판에 올린다.
• 악플이 달리면 바로 차단한다.

'칭찬받고 싶다'는 인정 욕구를 채우기 위해
• 인기를 끌 만한 소재를 골라 그린다.
• 이미 잘 알려진 캐릭터의 2차 창작을 중심으로 그린다.

작품을 공개하면 리스크가 따르기 마련입니다. 충분히 이를 염두에 두고 활동하세요!

기술에 집착한다

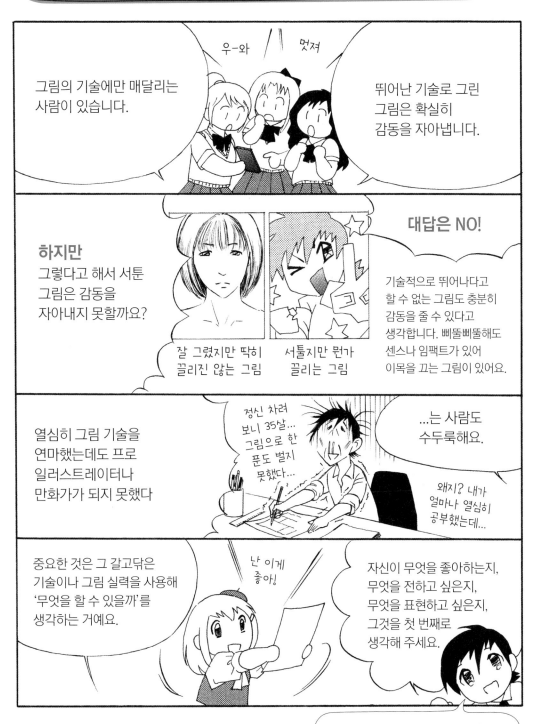

우-와 멋져

그림의 기술에만 매달리는 사람이 있습니다.

뛰어난 기술로 그린 그림은 확실히 감동을 자아냅니다.

하지만
그렇다고 해서 서툰 그림은 감동을 자아내지 못할까요?

대답은 NO!

기술적으로 뛰어나다고 할 수 없는 그림도 충분히 감동을 줄 수 있다고 생각합니다. 삐뚤삐뚤해도 센스나 임팩트가 있어 이목을 끄는 그림이 있어요.

잘 그렸지만 딱히 끌리진 않는 그림

서툴지만 먼가 끌리는 그림

열심히 그림 기술을 연마했는데도 프로 일러스트레이터나 만화가가 되지 못했다

정신 차려 보니 35살... 그림으로 한 푼도 벌지 못했다...

...는 사람도 수두룩해요.

왜지? 내가 얼마나 열심히 공부했는데...

중요한 것은 그 갈고닦은 기술이나 그림 실력을 사용해 '무엇을 할 수 있을까'를 생각하는 거예요.

난 이게 좋아!

자신이 무엇을 좋아하는지, 무엇을 전하고 싶은지, 무엇을 표현하고 싶은지, 그것을 첫 번째로 생각해 주세요.

⑪ 기술·마인드 편

기술만큼 센스 또한 단련해 보세요!

무엇을 위해 그림을 그리는지 잘 모르겠다

하나 씨는 왜 그림을 잘 그리고 싶나요?

네?

음... 만화를 읽고 감동해서...

저도 그런 그림을 그리고 싶어서랄까요...?

목적별 To Do List

그림을 그리는 이유는...

자신의 즐거움을 위해서

- SNS에 올리는 것도 올리지 않는 것도 자유
※ 자기가 만족하면 OK, 마음대로 그려도 OK
※ 다른 사람에게 잘 보일 필요도 없다.

프로가 되고 싶어서

- 그림 실력이나 지식을 쌓는다.
- 손 그림이나 PC로 그리는 기술을 익힌다.
- 센스를 갈고닦는다.

일러스트레이터가 되고 싶어서

- 포트폴리오를 만든다.
- SNS에 공개한다.

만화가가 되고 싶어서

- 그림뿐만 아니라 스토리 구성력과 표현 기법, 오리지널 캐릭터를 만드는 힘을 기른다.
- 작업 속도를 높인다, 개성을 표현한다.

프리랜서가 되고 싶어서

- 혼자서 개업한다. • 스스로 선언한다.
- 자신의 힘으로 일감을 따온다.

디자인 회사에 취업하고 싶어서

- 회사를 고른다 • 자신에게 맞는 그림 실력을 갈고닦는다.
- 면접을 본다.

웹 전문 프리랜서 만화가가 되고 싶어서

- 틈틈이 작품을 그려 인터넷에 발표한다.
- 유료로 할지 무료로 할지 결정한다.

웹 출판 만화가가 되고 싶어서

- 사이트 규칙에 따라 만화를 그린다.
※ 수상 경력이 필요한 사이트에서는 처음에 돈을 받지 않고 시작하는 경우도 있다.

지면 만화가가 되고 싶어서

- 잡지 규칙에 따라 만화를 그린다.
- 투고한다.
- 상을 받아 데뷔한다.
※ 처음부터 원고료가 발생한다.

목적에 따라서 해야 할 일이 이렇게나 달라집니다. 왜 그림을 잘 그리고 싶은지, 그 목적을 달성하기 위해서는 어떻게 해야 할지 한번 생각해 보세요!

 그림 실력이 좋으면 프로가 될 수 있을까?

수천 명의 만화가, 제가 운영하는 블로그에 그림을 올리는 사람, 이제 갓 데뷔한 신인 중에는 그림 실력이나 기술에 집착하는 사람이 많은 것 같습니다.

뛰어난 실력과 스펙을 가지고 있음에도 프로로 데뷔하지 못하고 어느새 30대가 되었다는 사람, 그림을 그려서 돈을 조금 벌고는 있지만(상금을 받거나 여러 장의 그림을 그려 돈을 받거나 하는) 그것만으로는 생활이 어렵다는 사람을 몇 명이나 봐왔는지 모르겠습니다. 그런데 그들에게는 한 가지 공통점이 있어요. 바로 '기술'이나 '그림 실력'에만 집착하며 그것만 갈고닦는다는 것입니다.

일러스트레이터에겐 어떤 그림을 의뢰받아도 그에 응할 수 있는 그림 실력이 필요하고(95p 참조), 개성을 추구하기보다 '무엇이든 그릴 수 있다'라는 마음가짐이 중요합니다. 그림 실력이나 기술까지 있다면 앞으로 할 수 있는 일은 무궁무진하겠죠. 그런데도 돈벌이가 안 된다는 사람은 아마 영업에 서툴거나 하기 싫은 일은 절대로 하지 않는 성격이 원인일 수 있어요. 즉, 일을 골라서 하기 때문이라고 생각합니다.

만화가가 되고 싶다면 자신만의 개성을 추구하면서도 '캐릭터를 만드는 힘', '스토리력', '구성력', '연출력', '단기간에 콘티를 완성하는 힘' 등이 요구됩니다. 편집자와 대화하는 커뮤니케이션 능력도 필요하고요.

다시 말해 그림 실력이나 기술만으로는 프로가 될 수 없다는 뜻입니다.

극단적인 예입니다만, 무인도에서 그림만 그리며 실력을 쌓는다고 해서 그 사람의 그림이 팔릴까요? 아마 그럴 일은 없겠죠. 주변에 사람이 없으면 그림이 있다는 사실조차 아무도 눈치채지 못할 테니까요.

하지만 그림 실력이 다소 부족한 사람이라도 "네! 여기 화가가 있어요~! 고객님이 원하는 그림은 뭐든지 그려드립니다~!"라고 수천, 수만 명의 사람 앞에서 계속해서 어필한다면, 언젠가 누군가는 그 사람에게 "그럼 이런 그림 좀 그려줄 수 있나요?"라는 의뢰가 들어오지 않을까요?

그림 실력이 없어도 '영업력'이 있는 사람은 프로가 될 수 있습니다. 또한 개성 있고 센스가 빛나는 사람도 누군가의 이목을 끌게 마련이에요. 인터넷에 그림을 올리거나 개인전 등을 여는 것도 이에 해당하겠죠. '실력'이나 '기술'이 중요한 건 맞지만, 그것만으로는 '프로' 작가가 될 수 없다는 말입니다.

실전 편

제 유튜브 채널을 시청하시는 분들의 일러스트를 원작의 특색을 깨지 않는 선에서 레벨 업 시켜봤습니다. 조금만 궁리해도 그림이 근사해진다는 걸 알게 되실 겁니다. 지적한 포인트를 자신의 일러스트에도 응용할 수 있는지 확인해 보세요.

본격적으로 자신의 일러스트를 업그레이드 한다

판타지 캐릭터

Before

얼굴은 가장 주목받는 부분!
그림의 매력을 해치지 않는 선에서 다듬어보자.

전신의 밸런스는 좋다!

갑옷의 부품이 좌우대칭을
이루는지 확인해 보자.

망토는 캐릭터를
화려하게 하는
의상. 멋지게
휘날리도록!

무기는 캐릭터의 매력을
좌우하는 중요한 아이템.
완성도에 따라 캐릭터의
멋이 결정된다!

명암은 어떤 식으로
넣을 수 있을까?

갑옷의 재질은
무엇일까?

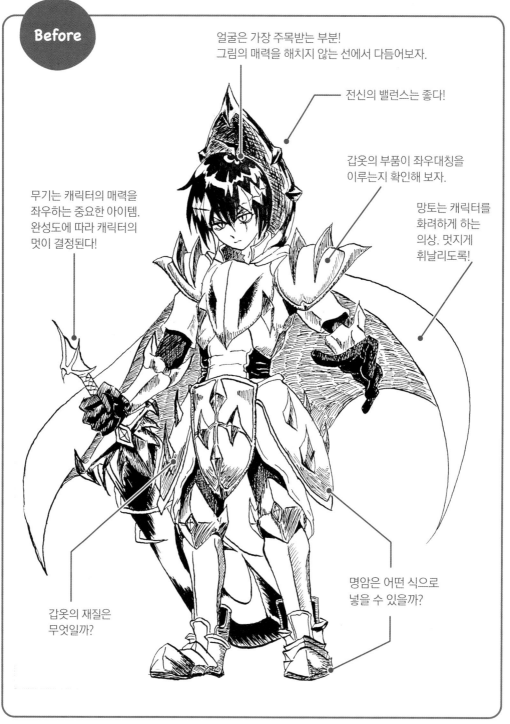

일러스트 제공: 간마스코토

용을 무찌르는 소년이라는 설정의 일러스트.
명확하게 남성 독자를 타깃으로 한다는 점과 균형감 있는
일러스트는 good point!!
좀 더 매력적으로 보이기 위해선 어떻게 해야 할까요?

After

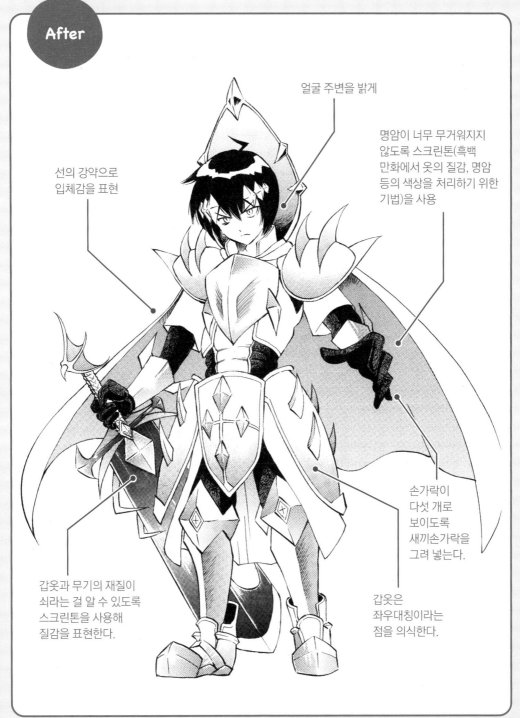

얼굴 주변을 밝게

명암이 너무 무거워지지
않도록 스크린톤(흑백
만화에서 옷의 질감, 명암
등의 색상을 처리하기 위한
기법)을 사용

선의 강약으로
입체감을 표현

손가락이
다섯 개로
보이도록
새끼손가락을
그려 넣는다.

갑옷과 무기의 재질이
쇠라는 걸 알 수 있도록
스크린톤을 사용해
질감을 표현한다.

갑옷은
좌우대칭이라는
점을 의식한다.

Point 1 선의 강약을 넣어보자

선의 강약을 의식하면 아직 명암을 넣지 않은 단계에서도 일러스트가 입체적으로 보입니다.

특히 판타지 캐릭터 일러스트는 무기를 꼼꼼하게 마무리하세요. 무기의 완성도에 따라 캐릭터의 매력이 좌우됩니다.

➡ 관련 NG 포인트 '그림에 입체감이 없다'(134p)

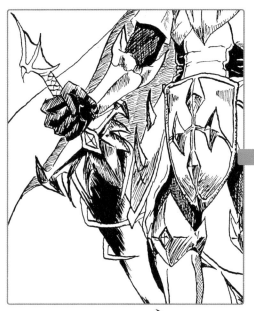

만화의 세계에서는 흰색과 검은색밖에
사용하지 않으므로 선의 강약이 중요해요!

Point 2 물체의 질감에 신경 쓰자

입고 있는 갑옷의 재질은 쇠일 것입니다. 무슨 재질인지 분명히 알 수 있도록 스크린톤을 사용해 쇠의 무게감을 표현했습니다.

➡ 관련 NG 포인트 '물체의 질감을 간과하기 쉽다'(135p)

Point 3 좌우대칭 부분에 주의!

갑옷의 디자인은 좌우대칭이어야 합니다.

만약 일부러 좌우 비대칭 디자인으로 하고 싶다면, 처음 보는 사람도 그것을 알 수 있게끔 궁리해서 그려보세요.

Point 4 스크린톤 사용을 추천한다

명암을 손수 그려 넣으면 어둡고 복고풍으로 보일 수 있으니 주의하세요. 물론 그것이 촌스러워 보이지 않고, 개성처럼 보인다면 괜찮습니다.

첨삭에서는 그림이 너무 무거워 보이지 않고, 얼굴이 잘 보이도록 망토와 얼굴 주위에 연한 그러데이션 톤을 넣었어요.

베테랑 만화가와 일러스트레이터가 쏟아지는 요즘, 젊은 만화가가 승부할 수 있는 길은 새롭고 참신한 표현! 자신의 개성을 어떻게 살릴 것인지 이길 수 있는 전략을 구사하고 센스를 길러 보세요.

첨삭 과정을 영상으로 확인하고 싶다면 여기를 참고하세요!

⑫
실
전
편

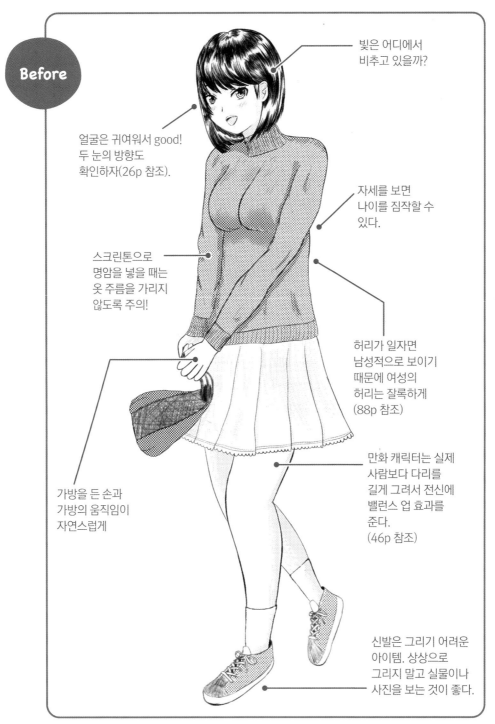

Before

빛은 어디에서
비추고 있을까?

얼굴은 귀여워서 good!
두 눈의 방향도
확인하자(26p 참조).

자세를 보면
나이를 짐작할 수
있다.

스크린톤으로
명암을 넣을 때는
옷 주름을 가리지
않도록 주의!

허리가 일자면
남성적으로 보이기
때문에 여성의
허리는 잘록하게
(88p 참조)

가방을 든 손과
가방의 움직임이
자연스럽게

만화 캐릭터는 실제
사람보다 다리를
길게 그려서 전신에
밸런스 업 효과를
준다.
(46p 참조)

신발은 그리기 어려운
아이템. 상상으로
그리지 말고 실물이나
사진을 보는 것이 좋다.

일러스트 제공: 타이가

감수성이 풍부한 소녀라는 설정.
전신을 정성스럽게 마무리하는 것이 핵심이에요.
좀 더 개선할 수 있는 포인트를 찾아보세요.

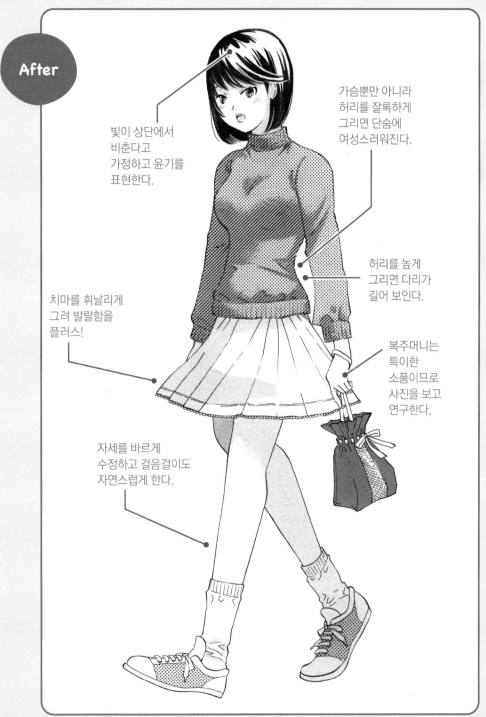

After

빛이 상단에서
비춘다고
가정하고 윤기를
표현한다.

가슴뿐만 아니라
허리를 잘록하게
그리면 단숨에
여성스러워진다.

허리를 높게
그리면 다리가
길어 보인다.

치마를 휘날리게
그려 발랄함을
플러스!

복주머니는
특이한
소품이므로
사진을 보고
연구한다.

자세를 바르게
수정하고 걸음걸이도
자연스럽게 한다.

Point 1 젊은 사람이라면 자세를 바르게

젊은 캐릭터는 자세를 바르게 그려주세요.

자세를 바르게 하려면 우선 캐릭터의 체형을 확인해야 합니다. 세부 묘사를 하기 전에 알몸을 그려 확인한 후 전신의 균형을 조절하세요.

➡ 관련 NG 포인트 '어깨 옆모습이 이상하다'(48p)

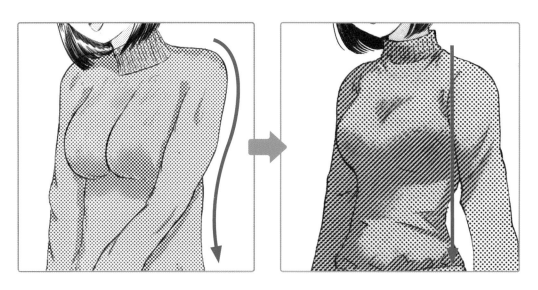

Point 2 허리를 여성스럽게

가슴뿐만 아니라 허리 주위나 골반의 곡선을 살리면 여성스러움을 강조할 수 있습니다.

➡ 관련 NG 포인트 '등을 곧게 그린다'(88p)

가슴을 크게 그리는
것만으로 만족해선 안 돼요!

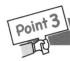
Point 3 가방 든 모습을 연구해 보세요

가방을 그릴 때는 가방을 들고 있는 손에도 주목하세요.

직접 가방을 들어 보거나 사진 등을 참고해서 그려봅니다. 여성의 손은 남성의 손보다 작다는 점도 의식해 표현해 주세요.

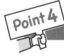
Point 4 윤기를 표현할 때는 흑백 부분을 크게 나누어 본다

섬세하게 표현하고 싶은 마음에 흰색과 검은색 부분을 잘게 나누어 그리면 자칫 호랑이 무늬처럼 보일 수가 있어요.

흰색 부분과 검은색 부분을 크게 나누어 그리면 음영이 생겨 깊이 있어 보입니다.

◐ 관련 NG 포인트 '까만 머리를 표현하는 데 서툴다'(42p)

빛

첨삭 과정을 영상으로 확인하고
싶다면 여기를 참고하세요!

⑫
실
전
편

망가진 전투 인형

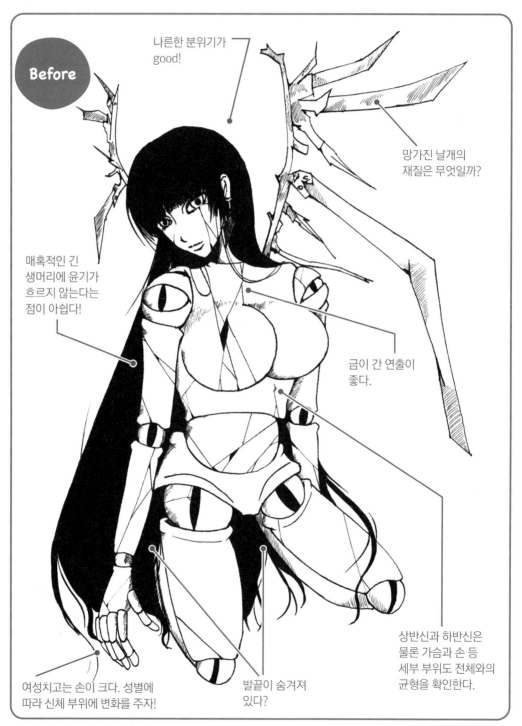

Before

나른한 분위기가 good!

망가진 날개의 재질은 무엇일까?

매혹적인 긴 생머리에 윤기가 흐르지 않는다는 점이 아쉽다!

금이 간 연출이 좋다.

여성치고는 손이 크다. 성별에 따라 신체 부위에 변화를 주자!

발끝이 숨겨져 있다?

상반신과 하반신은 물론 가슴과 손 등 세부 부위도 전체와의 균형을 확인한다.

일러스트 제공: iRoot

300년 전에 전쟁을 위해 만들어진 전투 인형이라는 설정.
어둡고 무기력한 분위기가 보는 이로 하여금 상상을 불러일으키는군요.
좀 더 매력적으로 보이기 위한 포인트를 살펴볼게요.

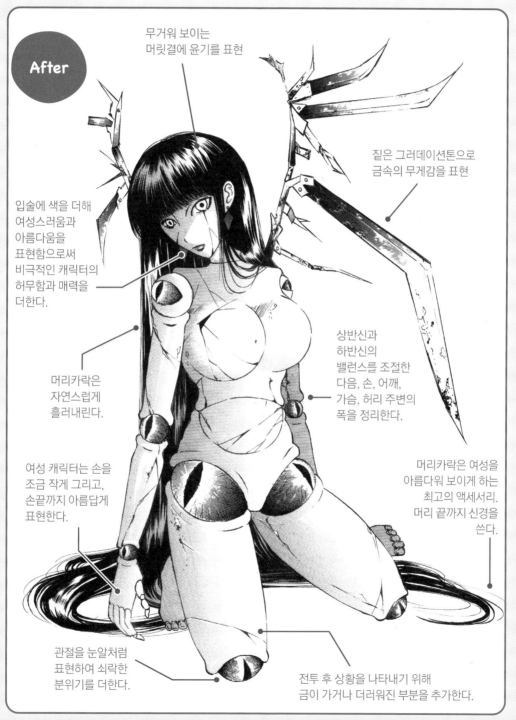

무거워 보이는
머릿결에 윤기를 표현

After

짙은 그러데이션톤으로
금속의 무게감을 표현

입술에 색을 더해
여성스러움과
아름다움을
표현함으로써
비극적인 캐릭터의
허무함과 매력을
더한다.

상반신과
하반신의
밸런스를 조절한
다음, 손, 어깨,
가슴, 허리 주변의
폭을 정리한다.

머리카락은
자연스럽게
흘러내린다.

여성 캐릭터는 손을
조금 작게 그리고,
손끝까지 아름답게
표현한다.

머리카락은 여성을
아름다워 보이게 하는
최고의 액세서리.
머리 끝까지 신경을
쓴다.

관절을 눈알처럼
표현하여 쇠락한
분위기를 더한다.

전투 후 상황을 나타내기 위해
금이 가거나 더러워진 부분을 추가한다.

무기력한 포즈는 매력적인데, 하반신에 비해 상반신이 조금 더 우람해 보입니다. 얼굴에 맞게 어깨 폭과 가슴은 작게, 상체의 볼륨은 슬림하게, 반대로 다리 끝에서 허벅지는 굵게 수정했어요.

손도 여성치고는 컸기 때문에 작게 수정했습니다.

몸 전체를 그리고 실루엣을 정돈한 후 관절 등 세세한 부분을 그립니다.

⊙ 관련 NG 포인트 '어깨 옆모습이 이상하다'(48p)

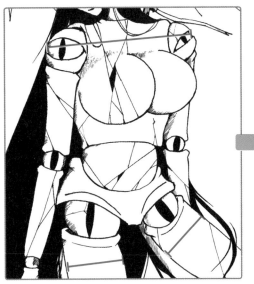 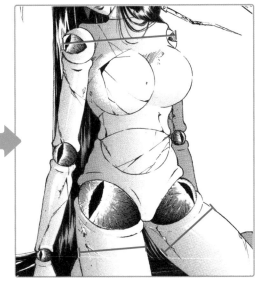

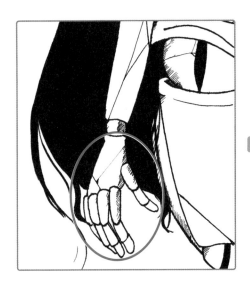

전신의 균형이 무너지진 않았는지 그림을 멀리
두고 바라보며 전체 균형을 확인하세요.

Point 2 · 윤기 없는 긴 생머리는 찰랑거리게

긴 생머리는 이 일러스트의 매력 중 하나입니다. 보다 찰랑거리는 머릿결을 위해 새까맣게 칠하지 않고
윤기를 넣었어요.

중력에 의해 머리칼이 흘러내리는 것처럼 수정해 자연스러운 머릿결이 완성되었습니다.

➡ 관련 NG 포인트 '까만 머리를 표현하는 데 서툴다'(42p)

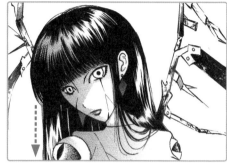

Point 3 · 질감을 표현하기 위한 그러데이션톤

날개가 금속 재질임을 알 수 있도록 진한 그러데이션톤을 추가했습니다.

또한 관절을 눈알처럼 보이게 하기 위해 충혈된 혈관도 그려 넣었어요.

➡ 관련 NG 포인트 '물체의 질감을 간과하기 쉽다'(135p)

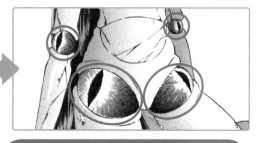

첨삭 과정을 영상으로 확인하고
싶다면 여기를 참고하세요!

⑫
실
전
편

여름 축제에 가는 소녀

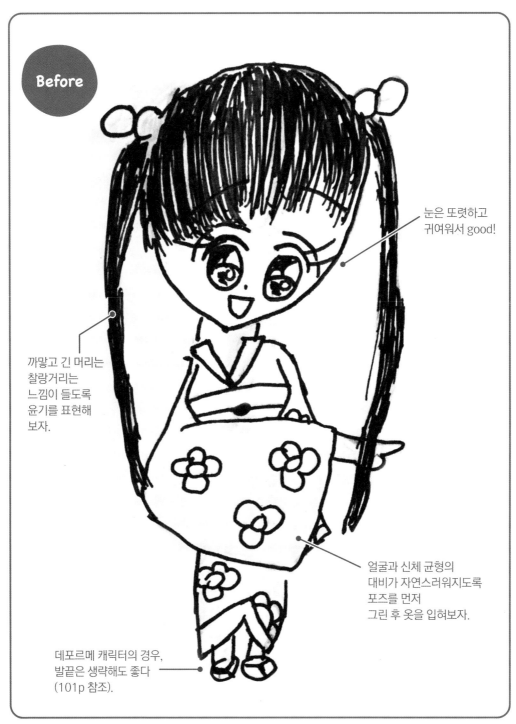

Before

눈은 또렷하고
귀여워서 good!

까맣고 긴 머리는
찰랑거리는
느낌이 들도록
윤기를 표현해
보자.

얼굴과 신체 균형의
대비가 자연스러워지도록
포즈를 먼저
그린 후 옷을 입혀보자.

데포르메 캐릭터의 경우,
발끝은 생략해도 좋다
(101p 참조).

일러스트 제공: 쓰치나카 모구라

9세 모구라 씨. 아이답게 '그리고 싶은 것'을
시원시원하게 표현한 점이 훌륭하네요!

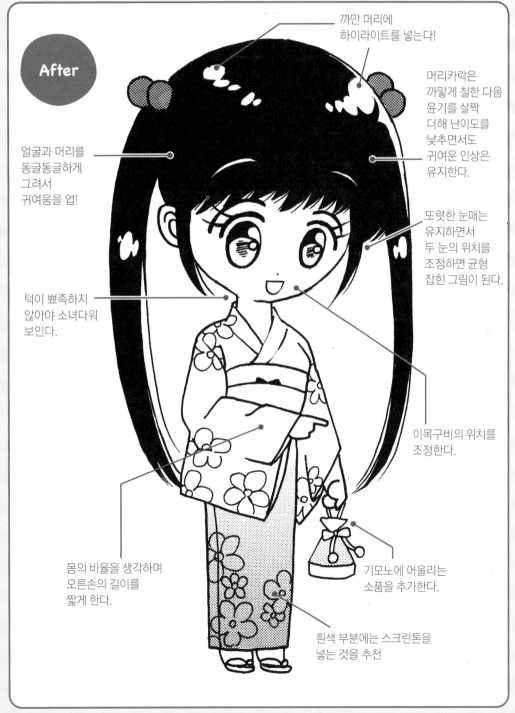

After

까만 머리에
하이라이트를 넣는다!

머리카락은
까맣게 칠한 다음
윤기를 살짝
더해 난이도를
낮추면서도
귀여운 인상은
유지한다.

얼굴과 머리를
동글동글하게
그려서
귀여움을 업!

또렷한 눈매는
유지하면서
두 눈의 위치를
조정하면 균형
잡힌 그림이 된다.

턱이 뾰족하지
않아야 소녀다워
보인다.

이목구비의 위치를
조정한다.

몸의 비율을 생각하며
오른손의 길이를
짧게 한다.

기모노에 어울리는
소품을 추가한다.

흰색 부분에는 스크린톤을
넣는 것을 추천

Point 1 ┃ 몸을 먼저 그려 밸런스를 확인한다

먼저 몸을 그려 밸런스를 확인해 보세요. 그러면 목이 두껍다는 점과 오른손이 길다는 사실을 확인할 수 있습니다.

또한 눈이 가운데에 몰려 있으므로 간격을 넓혀 자연스럽게 표현했습니다.

➡ 관련 NG 포인트 '아이 체형에 균형감이 없다'(100p)

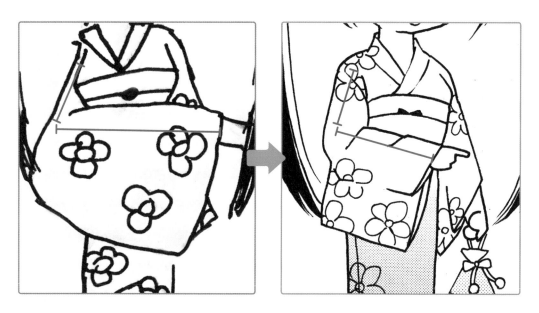

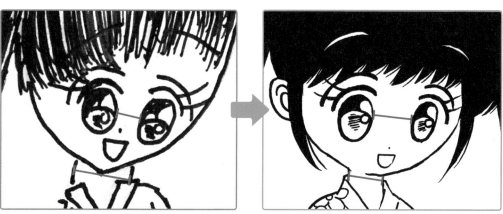

신체 부위를 그릴 때는
본인의 모습이나 실물 사진을
참고하세요!

 머리를 까맣게 칠할 때는 주의

볼펜 선이 너무 눈에 띄기 때문에 까맣게 칠한 다음 군데군데 하이라이트를 넣었어요.
눈썹은 하얗게 그려 좀 더 생동감 있는 표정으로 바꾸었습니다.

관련 NG 포인트 '까만 머리를 표현하는 데 서툴다'(42p)

 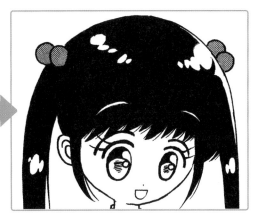

 새하얀 부분에는 색을 칠하거나 스크린톤을 넣는다

새하얀 부분이 있으면 색칠 공부하는 그림처럼 보입니다. 그래서 치마 부분과 헤어 액세서리, 가방에 스크린톤을 넣었어요.

 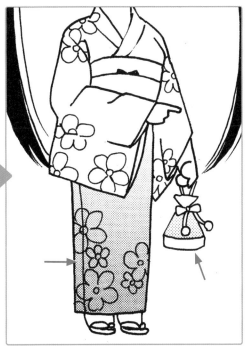

첨삭 과정을 영상으로 확인하고
싶다면 여기를 참고하세요!

⑫ 실전편

No.5 후드 모자를 쓴 흡혈귀계 왕

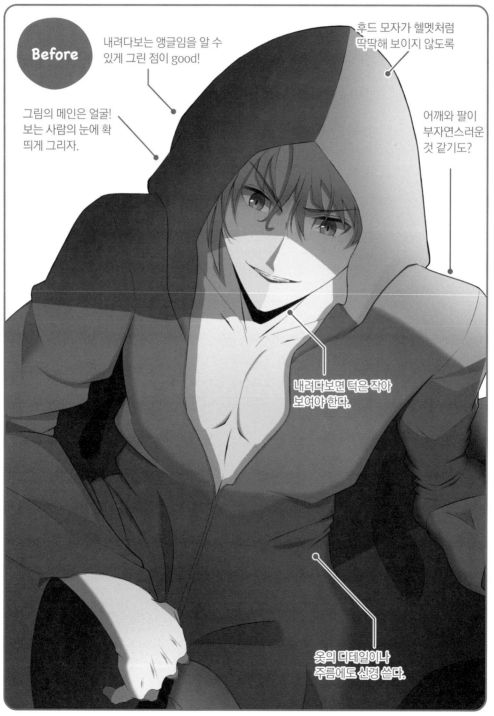

Before

내려다보는 앵글임을 알 수 있게 그린 점이 good!

후드 모자가 헬멧처럼 딱딱해 보이지 않도록

그림의 메인은 얼굴! 보는 사람의 눈에 확 띄게 그리자.

어깨와 팔이 부자연스러운 것 같기도?

내려다보면 턱은 작아 보여야 한다.

옷의 디테일이나 주름에도 신경 쓴다.

일러스트 제공: 파리파리 크레이프

아주 멋있는 청년이네요!
이대로도 매력적이지만, 옷에 조금만 더 주목해 보세요.
좀 더 입체적으로 보일 방법은 없을까요?

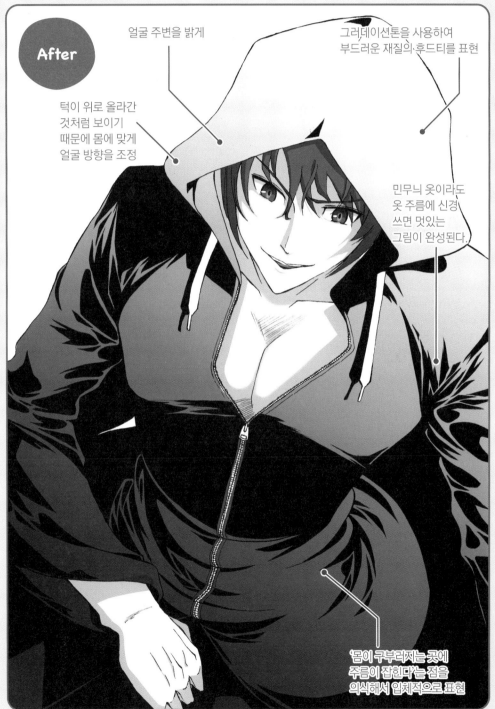

After

얼굴 주변을 밝게

그러데이션톤을 사용하여
부드러운 재질의 후드티를 표현

턱이 위로 올라간
것처럼 보이기
때문에 몸에 맞게
얼굴 방향을 조정

민무늬 옷이라도
옷 주름에 신경
쓰면 멋있는
그림이 완성된다.

'몸이 구부러지는 곳에
주름이 잡힌다'는 점을
의식해서 입체적으로 표현

161

 ## 내려다보는 앵글은 얼굴 각도에 주의

내려다보는 앵글에서 캐릭터의 표정을 제대로 보여주려고 지나치게 의식하면 자칫 턱만 위로 올라간 것 같은 부자연스러운 각도가 되기 쉽습니다. 몸에 맞게 얼굴을 조금 숙이면 자연스러워 보여요. 이렇게 그리려면 일단 옷을 안 입힌 상태로 그려서 신체 균형을 확인하는 게 좋습니다.

캐릭터의 생명인 얼굴과 표정을 살리면서 신체 각 부위를 자연스럽게 표현하는 작업은 고난도입니다. 연습을 통해 요령을 익혀 나가세요.

➡ 관련 NG 포인트 '내려다보는 얼굴을 그리면 머리가 길쭉해진다'(19p)

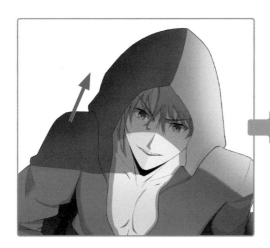 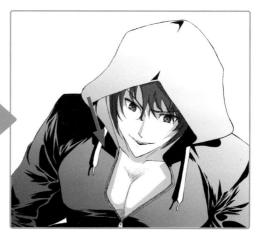

 ## 얼굴이 눈에 띄는 대비 효과 만들기

꽃미남을 그렸는데 전체적으로 어두워서 얼굴이 눈에 띄지 않는 게 안타까워요! 옷과는 대조된 톤으로 얼굴 주위를 밝게 해 멋진 얼굴이 눈에 잘 띄게 합니다.

또한, 웃옷을 더욱 후드티답게 만들기 위해 형태를 각지게 그렸어요.

➡ 관련 NG 포인트 '점퍼 모자를 둘러쓴 모습이 테루테루 보즈 같다'(80p)

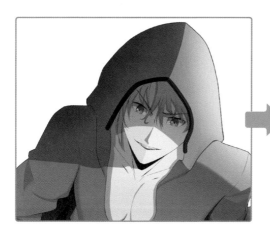 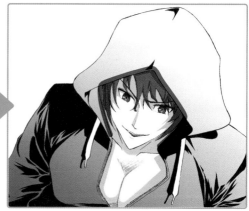

Point 3 주름이나 명암으로 몸의 입체감을 표현한다

얼굴은 잘 그렸는데 옷이 평면적으로 보여서 광택과 주름을 표현했어요. 주름 그리는 방법은 아래의 관련 NG 포인트를 참고하세요.

옷을 온통 까맣게 먹칠해 버리면 검은색과 흰색의 대비가 너무 강해지기 때문에 스크린톤으로 전신의 입체감을 표현하고, 얼굴의 존재감을 살리도록 수정했어요.

◉ 관련 NG 포인트 '옷 주름을 어떻게 그려야 할지 모르겠다'(71p)

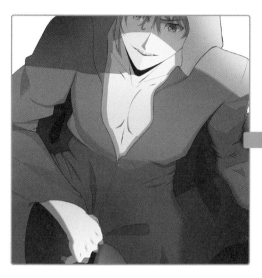
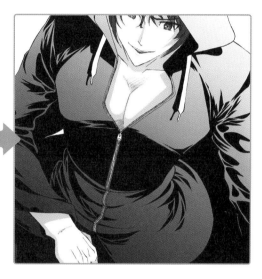

Point 4 세세한 부분에도 리얼리티를 표현

지퍼임을 알 수 있도록 세심하게 그려봤어요. 세세한 부분까지 놓치지 않고 꼼꼼하게 그리면 한층 잘 그린 그림처럼 보인답니다.

첨삭 과정을 영상으로 확인하고
싶다면 여기를 참고하세요!

⑫
실
전
편

도깨비 청년

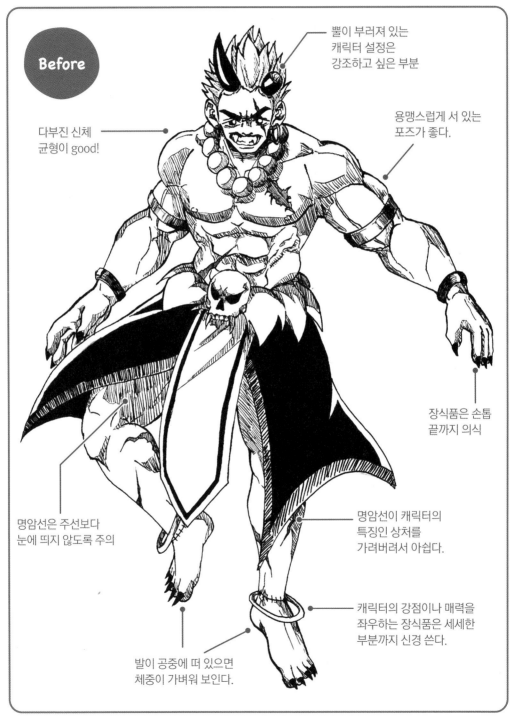

Before

뿔이 부러져 있는
캐릭터 설정은
강조하고 싶은 부분

다부진 신체
균형이 good!

용맹스럽게 서 있는
포즈가 좋다.

장식품은 손톱
끝까지 의식

명암선은 주선보다
눈에 띄지 않도록 주의

명암선이 캐릭터의
특징인 상처를
가려버려서 아쉽다.

캐릭터의 강점이나 매력을
좌우하는 장식품은 세세한
부분까지 신경 쓴다.

발이 공중에 떠 있으면
체중이 가벼워 보인다.

일러스트 제공: 기타무라

우람하고 다부진 도깨비 청년을 그린 일러스트입니다.
작가가 어떤 캐릭터를 그리고자 했는지 잘 전해지네요. 그럼
좀 더 다듬어볼게요.

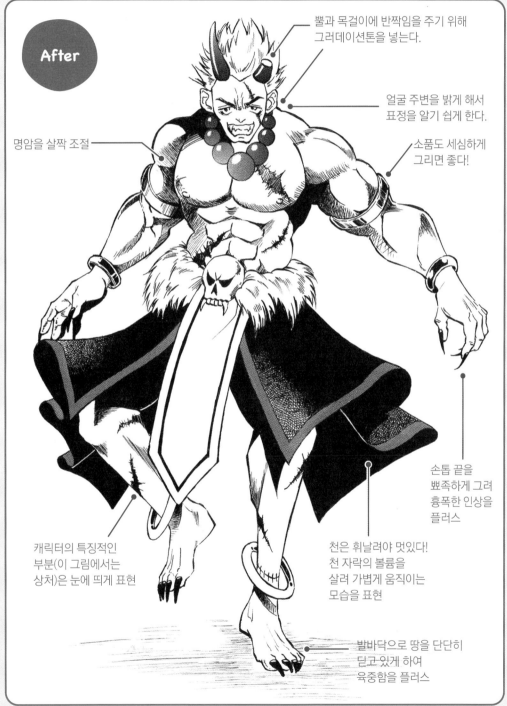

After

뿔과 목걸이에 반짝임을 주기 위해
그러데이션톤을 넣는다.

얼굴 주변을 밝게 해서
표정을 알기 쉽게 한다.

소품도 세심하게
그리면 좋다!

명암을 살짝 조절

캐릭터의 특징적인
부분(이 그림에서는
상처)은 눈에 띄게 표현

손톱 끝을
뾰족하게 그려
흉폭한 인상을
플러스

천은 휘날려야 멋있다!
천 자락의 볼륨을
살려 가볍게 움직이는
모습을 표현

발바닥으로 땅을 단단히
딛고 있게 하여
육중함을 플러스

Point 1 얼굴이 어두워지지 않도록 주의하자

162p의 포인트에서도 설명했듯이 캐릭터에서 가장 눈길을 끄는 부분은 얼굴입니다. 음영 등으로 어두워 보이지 않도록 주의하면서, 표정이나 이목구비가 한눈에 보이도록 의식하며 그려보세요.
또한 '부러진 뿔'이라는 초기 설정이 눈에 띄도록 표현해 봤습니다.

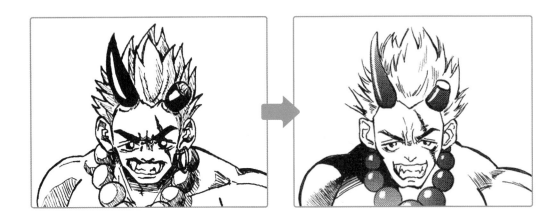

Point 2 펜으로 음영을 그릴 때는 선의 굵기를 의식하자

연필은 힘 조절로 농담을 표현할 수 있어서 선을 그리기 쉽지만, 펜은 선의 굵기나 농도가 일정해지기 쉬우므로 주의가 필요합니다.
특히 음영을 캐릭터의 몸을 연결하는 주선과 같은 굵기로 그리면 구별하기 어려워져요. 선 따기를 할 때는 선의 굵기(힘 주기, 힘 빼기)를 의식해서 그리세요.

➡ 관련 NG 포인트 '그림에 입체감이 없다'(134p)

붓글씨를 쓴다는 느낌으로 펜의 강약을 조절해 보세요!

캐릭터의 트레이드 마크를 눈에 띄게 한다

자세히 보면 온몸에 큰 상처가 있어요. Point 1에서도 '부러진 뿔'을 좀 더 눈에 띄게 수정했는데, 큰 상처나 장식품 등 캐릭터의 특징이 되거나 과거를 알 수 있게 해 주는 부분은 눈에 띄게 그립니다. 이렇게 하면 프로로 활동할 때 상품화나 2차 창작으로 이어지기 쉬워요.

⑫ 실전편

손끝까지 방심하지 않는다

손끝을 보면 길고 검은 손톱이 그려져 있어요. 도깨비라는 캐릭터 특성답게 아주 좋은 포인트죠. 아울러 손톱 길이와 모양, 손가락 관절 등의 세부 묘사에 신경을 쓰면 그림의 완성도가 훨씬 높아집니다.

팔찌나 염주 목걸이, 허리에 있는 해골, 퍼의 질감이나 크기를 리얼하게 다시 그렸어요.

➡ 관련 NG 포인트 '손톱이 손가락에 붙어 있다'(62p), '물체의 질감을 간과하기 쉽다'(135p)

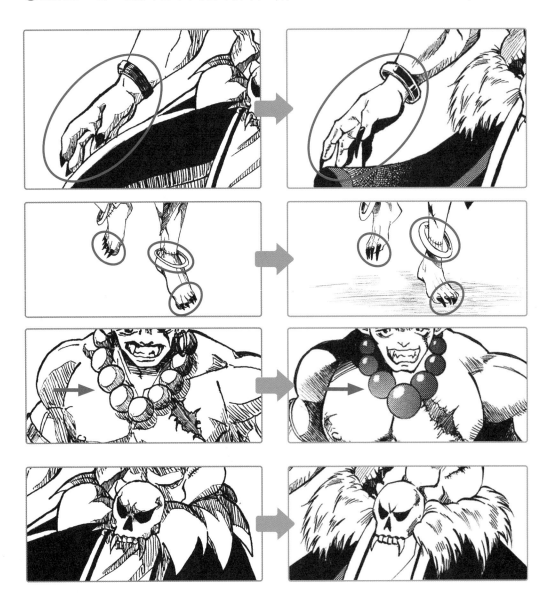

다음 페이지에서는 이 캐릭터를 더욱 돋보이게 수정한 페가수스 하이드의 리메이크 버전을 소개합니다

첨삭 과정을 영상으로 확인하고 싶다면 여기를 참고하세요!

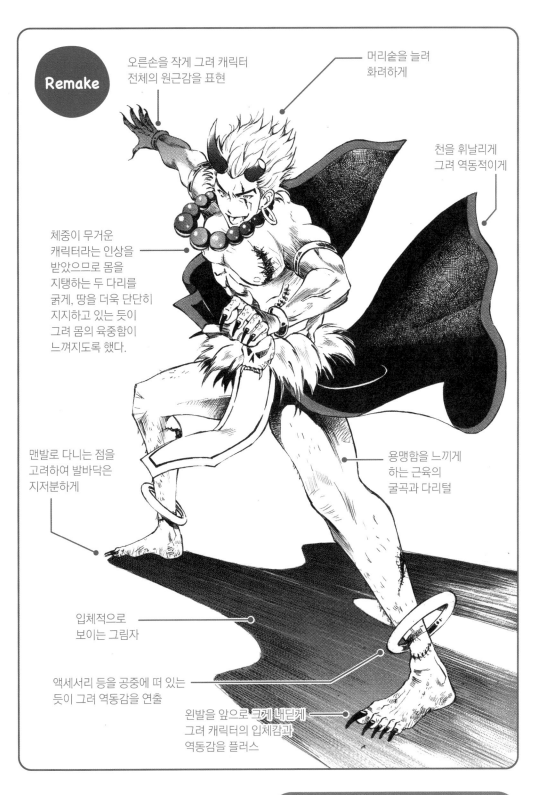

Remake

오른손을 작게 그려 캐릭터
전체의 원근감을 표현

머리숱을 늘려
화려하게

천을 휘날리게
그려 역동적이게

체중이 무거운
캐릭터라는 인상을
받았으므로 몸을
지탱하는 두 다리를
굵게, 땅을 더욱 단단히
지지하고 있는 듯이
그려 몸의 육중함이
느껴지도록 했다.

맨발로 다니는 점을
고려하여 발바닥은
지저분하게

용맹함을 느끼게
하는 근육의
굴곡과 다리털

입체적으로
보이는 그림자

액세서리 등을 공중에 떠 있는
듯이 그려 역동감을 연출

왼발을 앞으로 크게 내딛게
그려 캐릭터의 입체감과
역동감을 플러스

첨삭 과정을 영상으로 확인하고
싶다면 여기를 참고하세요!

⑫
실전편

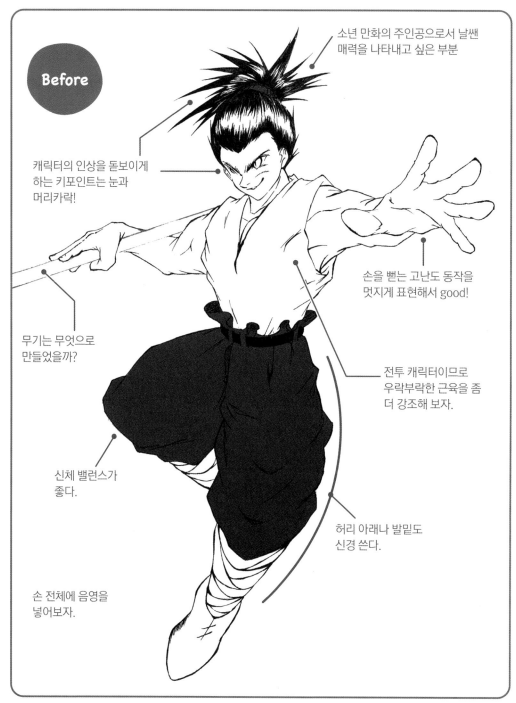

Before

소년 만화의 주인공으로서 날쌘 매력을 나타내고 싶은 부분

캐릭터의 인상을 돋보이게 하는 키포인트는 눈과 머리카락!

손을 뻗는 고난도 동작을 멋지게 표현해서 good!

무기는 무엇으로 만들었을까?

전투 캐릭터이므로 우락부락한 근육을 좀 더 강조해 보자.

신체 밸런스가 좋다.

허리 아래나 발밑도 신경 쓴다.

손 전체에 음영을 넣어보자.

일러스트 제공: 사토 다쓰오

일러스트를 제공해 주신 사토 다쓰오 씨는 이미 만화상을 수상한 경력이 있는
실력자이지만, 편집자에게 '캐릭터에 개성이 없다', '평범하다'라는 말을 들어
고민이 많은 것 같았습니다.
우선 캐릭터가 어떻게 하면 '날렵해 보일 수 있을지'를 의식해 보세요.

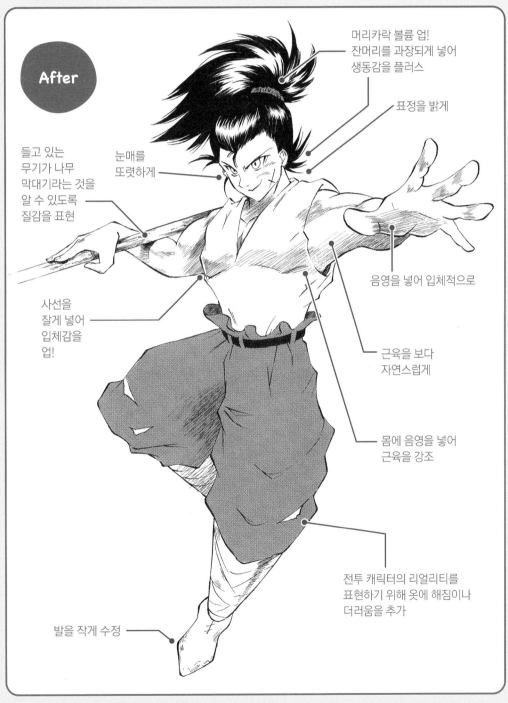

머리카락 볼륨 업!
잔머리를 과장되게 넣어
생동감을 플러스

표정을 밝게

들고 있는
무기가 나무
막대기라는 것을
알 수 있도록
질감을 표현

눈매를
또렷하게

After

음영을 넣어 입체적으로

사선을
잘게 넣어
입체감을
업!

근육을 보다
자연스럽게

몸에 음영을 넣어
근육을 강조

전투 캐릭터의 리얼리티를
표현하기 위해 옷에 해짐이나
더러움을 추가

발을 작게 수정

Point 1 눈매와 머리 볼륨으로 화려함을 플러스

캐릭터를 돋보이게 하는 큰 포인트는 눈과 머리카락입니다.

'앞을 똑바로 주시하고 있다'는 느낌을 주기 위해 동공을 그려 눈빛을 날카롭게 묘사했습니다. 또한 눈매를 시원시원하고 또렷하게 표현했어요.

머리카락은 ①양을 풍성하게 하고 ②잔머리와 함께 ③바람에 휘날리게 그려 역동감과 생동감을 불어넣었습니다.

눈과 머리카락은 약간의 변화를 주는 것만으로도 화려해져요. 단역과의 차이가 뚜렷이 드러나는 주역만의 개성을 연구해 보세요.

◑ 관련 NG 포인트 '아이라인이 연하다'(30p)

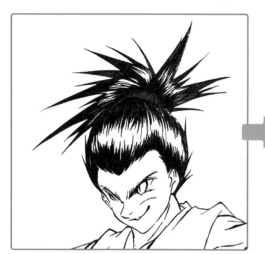 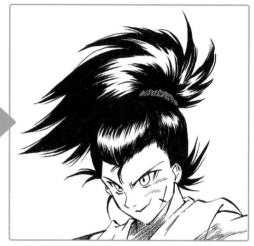

캐릭터의 눈은 만화가의 열정을 표현할 수 있는 부위예요.

Point 2 세부 밸런스도 체크

전체적인 밸런스는 잘 잡혀 있지만, 발이 조금 커서 수정했습니다.

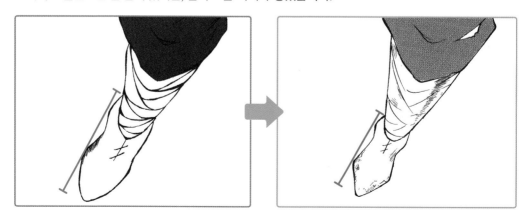

 Point 3 전투 캐릭터의 리얼리티를 추가

피부 상처와 해진 부분을 그려 넣어 전투 캐릭터라는 특징을 살렸습니다.

또한 상체와 바지 안쪽에 음영을 넣어 입체감을 표현했어요. 근육에 음영을 넣으면 그 부분이 펌핑된 것처럼 보여 더욱 멋져집니다.

 Point 4 무기에 질감이 느껴지도록

일러스트 첨삭 No. 1의 포인트(144p)에서도 다루었듯 전투 캐릭터의 무기는 중요합니다. 이번에는 선을 이용해 나무 막대기의 질감을 표현해 봤어요.

▶ 관련 NG 포인트 '물체의 질감을 간과하기 쉽다'(135p)

첨삭 과정을 영상으로 확인하고 싶다면 여기를 참고하세요!

 주인공 캐릭터가 돋보이려면 어떤 점을 보완하는 게 좋을까요? 이번에도 리메이크해 보았습니다. 다음 페이지를 확인하세요!

⑫ 실전편

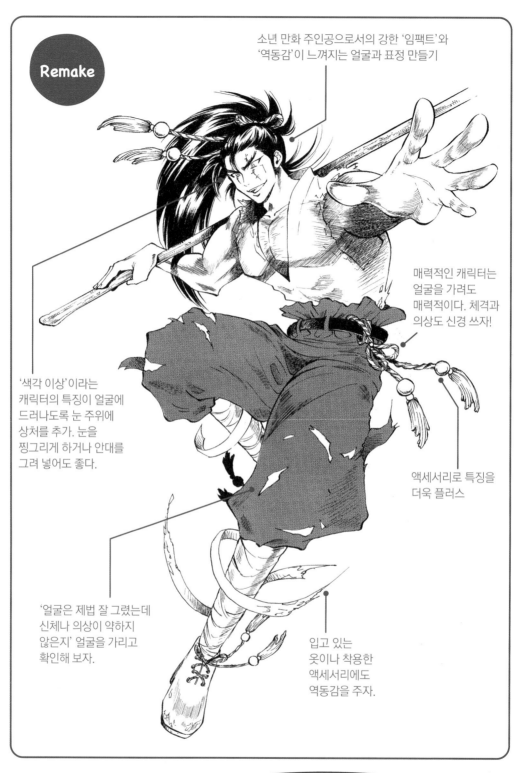

Remake

소년 만화 주인공으로서의 강한 '임팩트'와 '역동감'이 느껴지는 얼굴과 표정 만들기

매력적인 캐릭터는 얼굴을 가려도 매력적이다. 체격과 의상도 신경 쓰자!

'색각 이상'이라는 캐릭터의 특징이 얼굴에 드러나도록 눈 주위에 상처를 추가. 눈을 찡그리게 하거나 안대를 그려 넣어도 좋다.

액세서리로 특징을 더욱 플러스

'얼굴은 제법 잘 그렸는데 신체나 의상이 약하지 않은지' 얼굴을 가리고 확인해 보자.

입고 있는 옷이나 착용한 액세서리에도 역동감을 주자.

첨삭 과정을 영상으로 확인하고 싶다면 여기를 참고하세요!

인기 연재만화의 캐릭터와 자신이 그린 캐릭터를 비교해 보세요!

끝마치며

저는 주간 연재 경험이 있는 만화가로서, 국내외 합쳐 40권 이상의 단행본을 출판했습니다. 만화전문학교에서의 오랜 강사 경험을 살려 현재는 유튜브 채널을 중심으로 그림 조언을 하고 있는데, 평소 전 늘 이런 생각을 합니다. '만화가로서 구독자분들의 그림실력을 키워주고 싶다'고요.

시청자 여러분들 덕분에 많은 그림을 그릴 수 있었고, 이 책을 출판하게 된 계기 또한 일러스트 첨삭 동영상을 만든 덕분이니까요. 제가 다시 그림에 관한 책을 출판하게 되리라고는 꿈에도 생각지 못한 일이었습니다.

이 책을 만들기까지 수많은 분의 그림과 만화를 보았습니다. 다시 한번 그림 공부를 하면서 새로운 감각을 익힐 수 있는 기회가 되었고, 그림 그리는 속도도 빨라져서 시간 사용에도 자신감이 붙었습니다.

저는 유튜브 시청자분들 덕분에 다시 화가로서의 삶을 살 수 있었습니다.

이 책을 출판하는 데 있어 좀처럼 요령이 붙지 않는 제게 상냥한 조언을 아끼지 않았던 소테크샤 편집부의 아시자와 에리카 씨, 심야 전화 상담에도 기꺼이 응해준 매니저, 가끔 의견과 감상평을 주신 온라인 살롱 멤버 여러분, 그리고 일러스트 첨삭 영상을 비롯해 이 책의 출간을 고대해 주신 Hyde Channel 시청자 여러분, 진심으로 감사드립니다.

이 자리를 빌려 감사 인사를 전합니다.

페가수스 하이드

NG POINT DE HAYAWAKARI! KYARA IRASUTO GEKITEKI KAIZEN TECHNIQUE 100 by Pegasus Hyde

Copyright ⓒ 2022 Pegasus Hyde

All rights reserved.

First published in Japan by Sotechsha Co., Ltd., Tokyo

This Korean language edition is published by arrangement with Sotechsha Co., Ltd.,

Tokyo in care of Tuttle-Mori Agency, Inc., Tokyo, through Shinwon Agency Co., Seoul.

NG 포인트로 이해하는 일러스트 테크닉

1판 1쇄 | 2022년 9월 26일

저　　자 | 페가수스 하이드

역　　자 | 장하나

발 행 인 | 김인태

발 행 처 | 삼호미디어

등　　록 | 1993년 10월 12일 제21-494호

주　　소 | 서울특별시 서초구 강남대로 545-21 거림빌딩 4층
　　　　　www.samhomedia.com

전　　화 | (02)544-9456(영업부) (02)544-9457(편집기획부)

팩　　스 | (02)512-3593

ISBN 978-89-7849-666-7 (13600)